學習肌肉的構造與動作，
讓繪畫功力更上一層樓！

繪師這樣畫

肌肉

角色魅力UP！

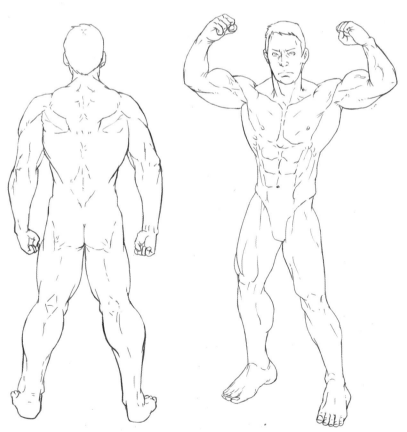

瑞昇文化

✍ 前言

畫畫時常常會遇到只想畫臉卻不想畫身體的情形。

與其說不想畫,不如說是不擅長?

而不擅長的原因,可能在於不瞭解人體與肌肉的構造。

讀者可透過本書認識男女肌肉比例的差異,

把男性畫得更像男性,女性畫得更像女性。

我們透過學習人體的構造和形態,並應用在技巧上,

即便是可愛外型的角色,也能畫出充滿魅力的誇張體型與性格。

作畫時,只要把肌肉隆起、重心等因素考量進去,就能畫出帥氣有型的人物。

希望讀者透過本書發現畫角色和畫人物並沒有不同,

並在瞭解肌肉構造後畫出良好的身體線條,

其實是一件相當有趣的事。

插畫作家　賴兼和男

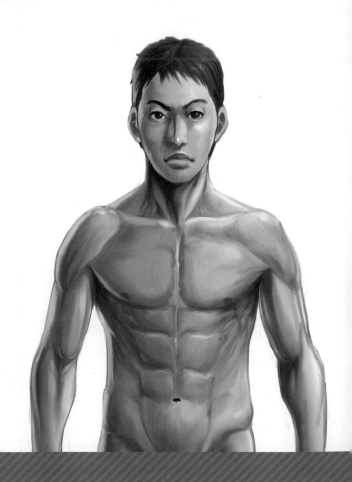

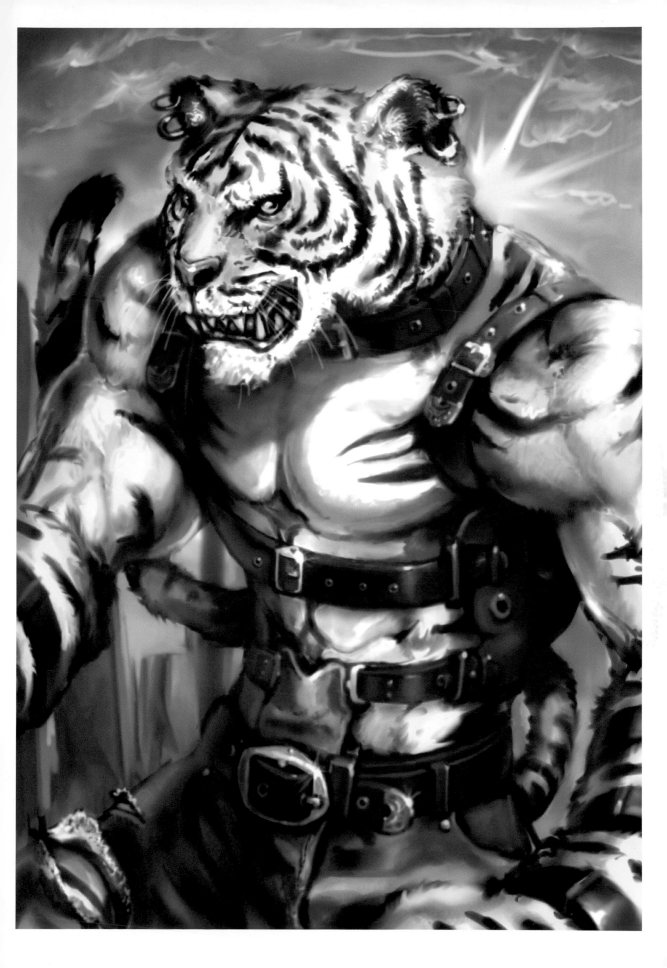

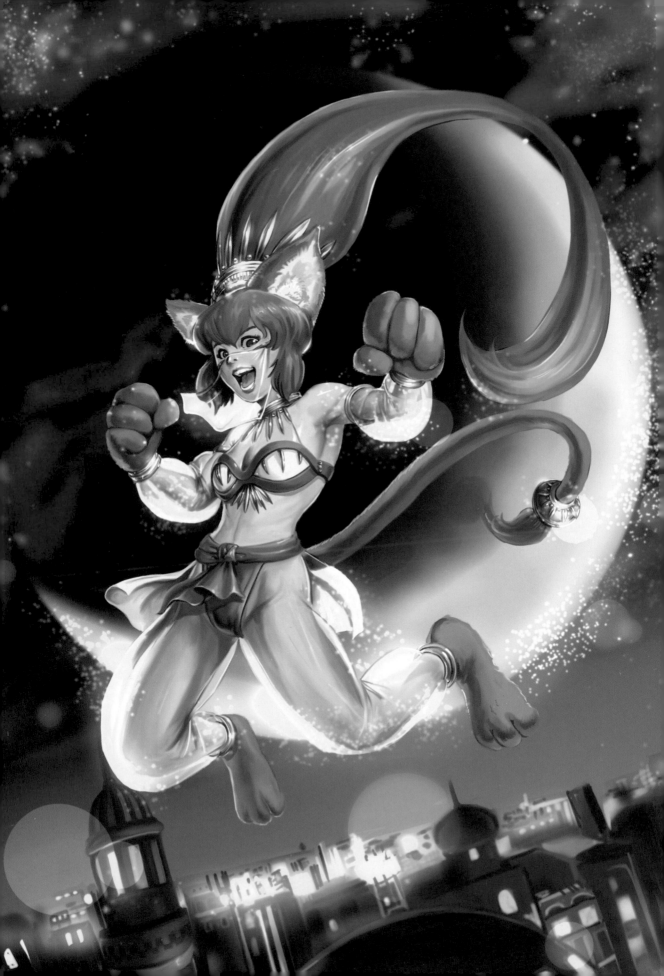

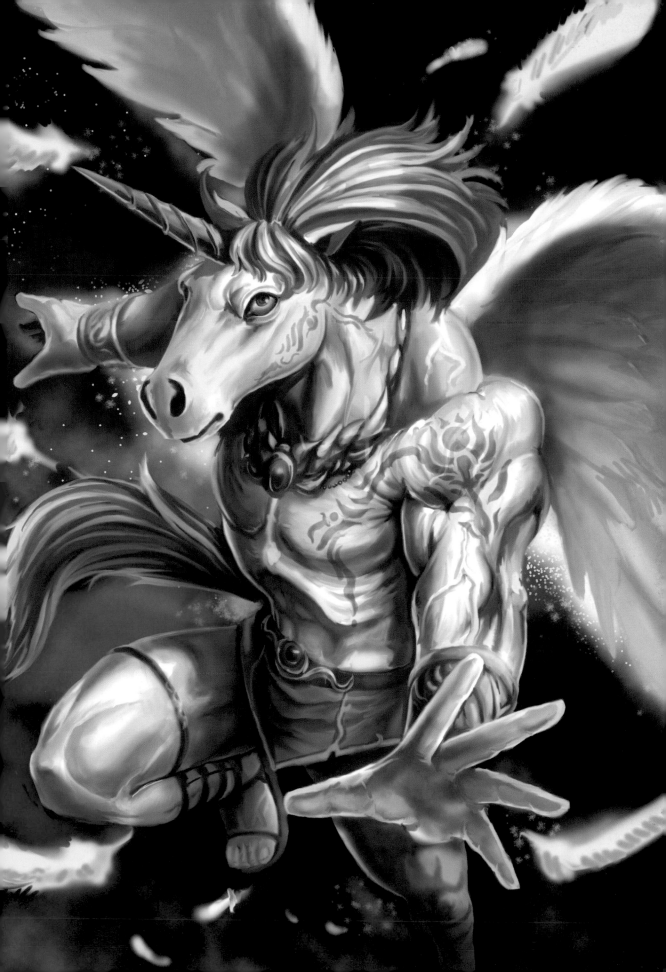

contents

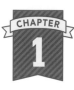

CHAPTER 1 認識肌肉構造
（學習篇）

CHAPTER 2 試著畫畫看肌肉
（基本篇）

CHAPTER 3 畫出不同的肌肉（應用篇）

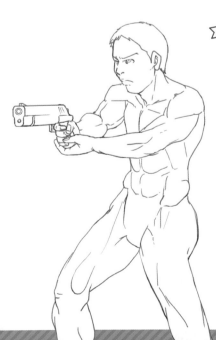

CHAPTER 4 試著畫出不同的場景（實踐篇）

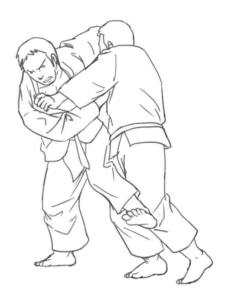

認識肌肉構造

（學習篇）

為了畫出有型的肌肉，有必要先瞭解人體骨骼、關節、
肌肉形狀以及生長方式等基本構造。首先，讓我們先來
學習作為人體基礎的基本構造。

人體的基本構造

想要描繪肌肉，將骨骼做系統性的整理是不可欠缺的。
骨骼的形狀可以說決定了人體的外觀。雖然構造十分複雜，
首先要做的是仔細觀察關節的位置及形狀，並將這些細節記在腦中。

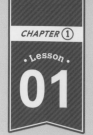

從骨骼看懂人體結構

在此介紹位於肌肉底下的骨骼及其名稱。首先，讓我們來好好認識一下關節位置及骨骼組成等基本結構。

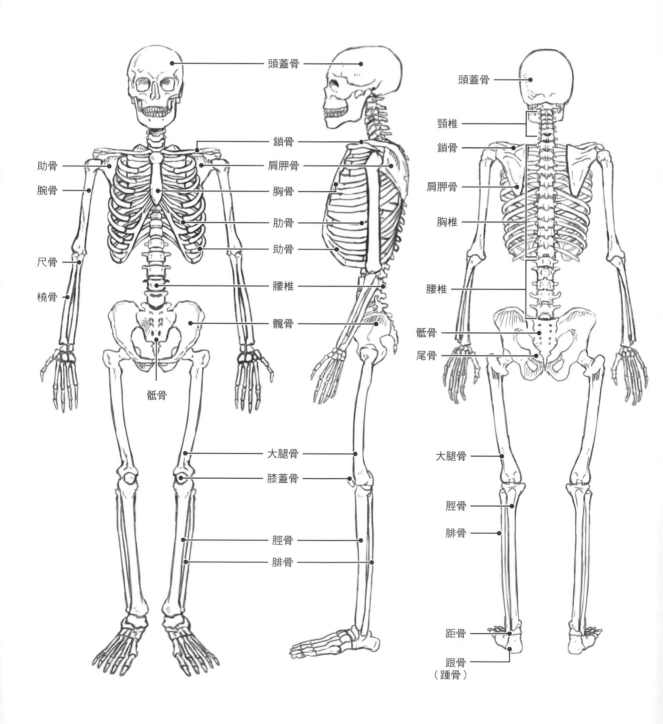

頭蓋骨

鎖骨
肩胛骨
胸骨
肋骨
助骨
腰椎
髖骨

助骨
腕骨

尺骨
橈骨

骶骨

大腿骨
膝蓋骨

脛骨
腓骨

頭蓋骨

頸椎
鎖骨

肩胛骨
胸椎

腰椎

骶骨
尾骨

大腿骨

脛骨
腓骨

距骨

跟骨
（踵骨）

頭部

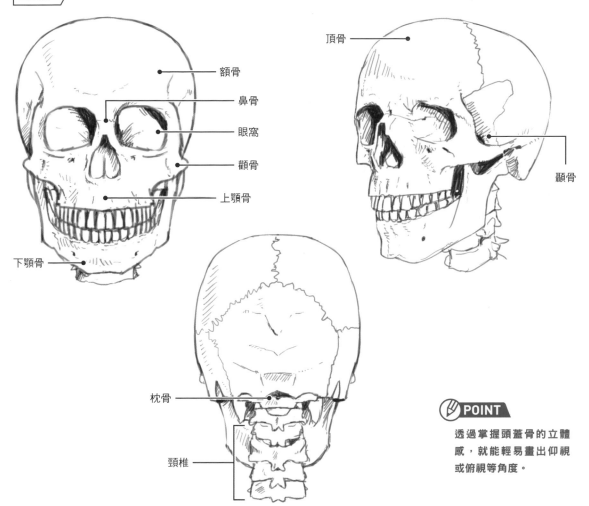

額骨
鼻骨
眼窩
顴骨
上顎骨
下顎骨

頂骨
顳骨

枕骨
頸椎

POINT

透過掌握頭蓋骨的立體感，就能輕易畫出仰視或俯視等角度。

頭部的動作

透過對頭蓋骨立體狀態的掌握，可以正確理解臉部的結構組成。像是難度較高的角度等，請試著多練習幾次。

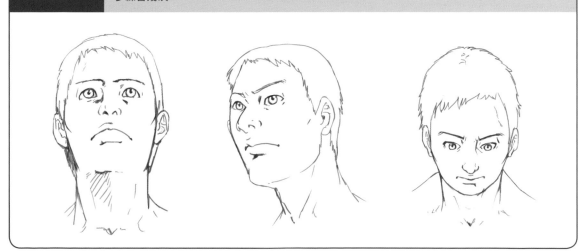

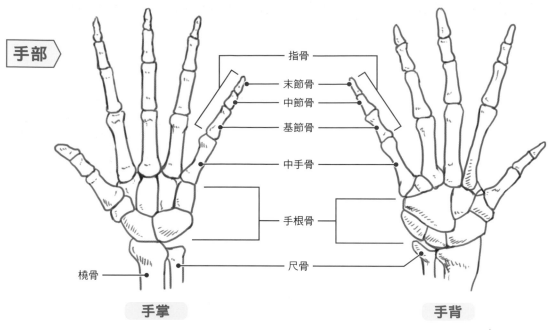

手部

指骨
末節骨
中節骨
基節骨
中手骨
手根骨
尺骨
橈骨

手掌　　　　手背

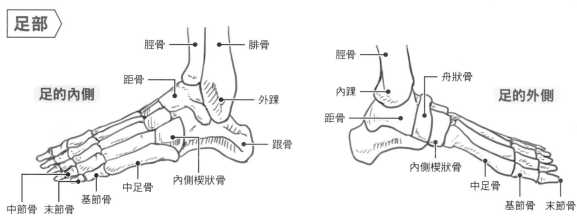

足部

脛骨　　腓骨
距骨
外踝
跟骨
內側楔狀骨
中足骨
中節骨　末節骨　基節骨

足的內側

脛骨
舟狀骨
內踝
距骨
內側楔狀骨
中足骨
基節骨　末節骨

足的外側

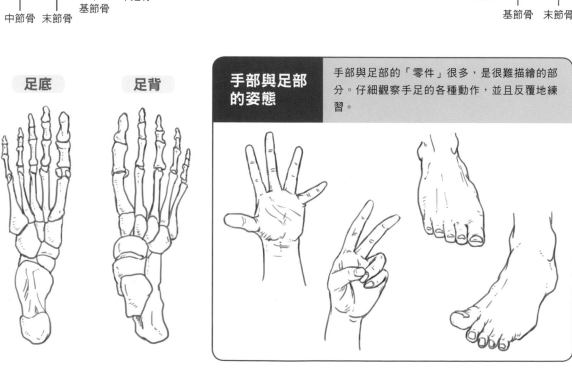

足底　　足背

手部與足部的姿態

手部與足部的「零件」很多，是很難描繪的部分。仔細觀察手足的各種動作，並且反覆地練習。

關節

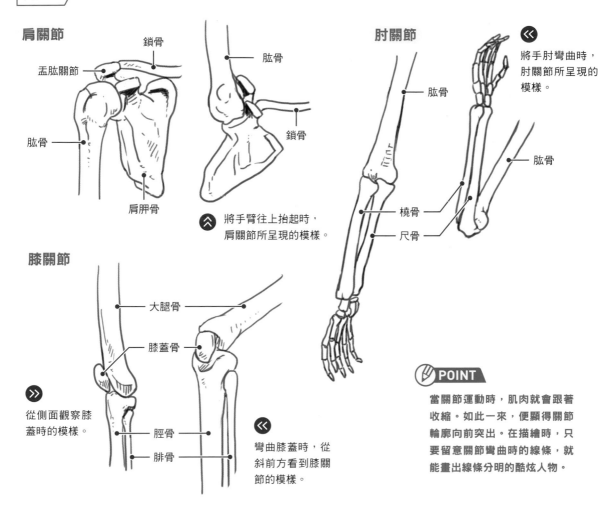

肩關節

鎖骨
盂肱關節
肱骨
肩胛骨

肱骨
鎖骨

將手臂往上抬起時，肩關節所呈現的模樣。

肘關節

將手肘彎曲時，肘關節所呈現的模樣。

肱骨
橈骨
尺骨

肱骨

膝關節

大腿骨
膝蓋骨
脛骨
腓骨

從側面觀察膝蓋時的模樣。

彎曲膝蓋時，從斜前方看到膝關節的模樣。

POINT

當關節運動時，肌肉就會跟著收縮。如此一來，便顯得關節輪廓向前突出。在描繪時，只要留意關節彎曲時的線條，就能畫出線條分明的酷炫人物。

關節的姿態

關節有一定的彎曲方向，但如果一旦畫錯，素描就會看起來不自然。不妨試著彎曲一下自己的手臂或膝蓋，仔細觀察關節的變化，最好多練習，最後將它牢記在腦海裡。

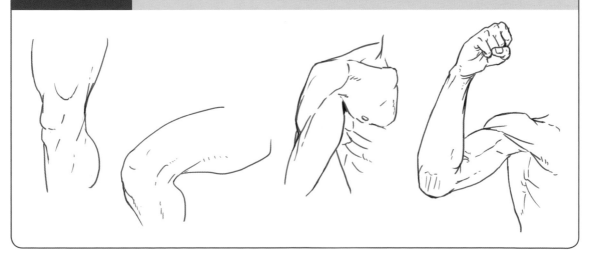

肌肉的基本構造

記住肌肉的形狀對於描繪身體曲線而言十分重要。
將複雜的身體構造烙印在腦中後,便能畫出真實的肢體動作及肌肉形狀。
請反覆不斷地練習。

全身 在此介紹描繪人體插畫時扮演了重要角色的肌肉。只要掌握各部位肌肉的附著方式及形狀,在畫人
物各種動作及姿勢時就能得心應手。

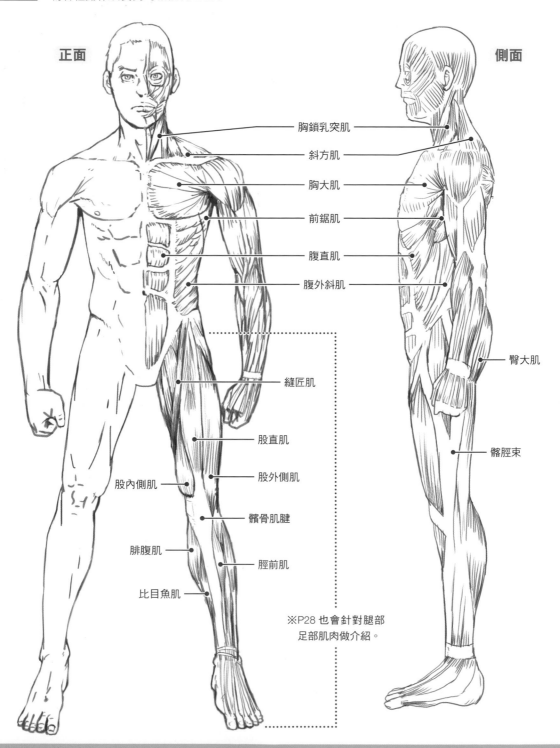

正面 側面

胸鎖乳突肌

斜方肌

胸大肌

前鋸肌

腹直肌

腹外斜肌

臀大肌

縫匠肌

股直肌

股外側肌

股內側肌

髕骨肌腱

髂脛束

腓腹肌

脛前肌

比目魚肌

※P28 也會針對腿部
　足部肌肉做介紹。

※P24 也會針對手及手臂肌肉做介紹。

斜方肌

三角肌

肱三頭肌

背闊肌

橈側伸腕長肌

尺側腕屈肌

橈側伸腕短肌

臀中肌

臀大肌

股二頭肌

半腱肌

內收大肌

半膜肌

腓腹肌

除了捕捉平面圖像，也要練習捕捉肌肉及人體動作的立體感。

乍看之下背部似乎很平坦，其實是由結構複雜的肌肉所組成。但因缺乏起伏，所以也是不易描繪的部分。活動手臂時，會牽動背部肌肉。而當背部彎曲時，則會呈現背骨彎曲的複雜變化，請仔細觀察，並將這些模樣描繪下來。

POINT

人體存在許多名稱複雜的肌肉，不用一一記住沒關係。比起名稱，請先記住各種肌肉的形狀。

各部位的肌肉構造

人體經由大肌肉及小肌肉的複雜組合,來運動身體各個部位。
本節將針對各部位的構造進行介紹＆解說。
只要掌握各部位的肌肉構造,細微的描寫將有助於纖細動作的表現。

> **臉部・頸部肌肉**

臉部的肌肉又稱為表情肌,隨著情緒改變而出現不同表情。臉部分佈許多小肌肉,像是生氣時眉間出現皺紋、產生笑意時嘴角跟著上揚等,這些都來自臉部肌肉的變化。

正面的臉

- 額肌
- 顳肌
- 眼輪匝肌
- 顴大肌
- 提口角肌
- 頰肌
- 口輪匝肌
- 笑肌
- 降口角肌
- 頸闊肌
- 鼻肌
- 頦肌

後腦部

- 枕骨肌
- 胸鎖乳突肌

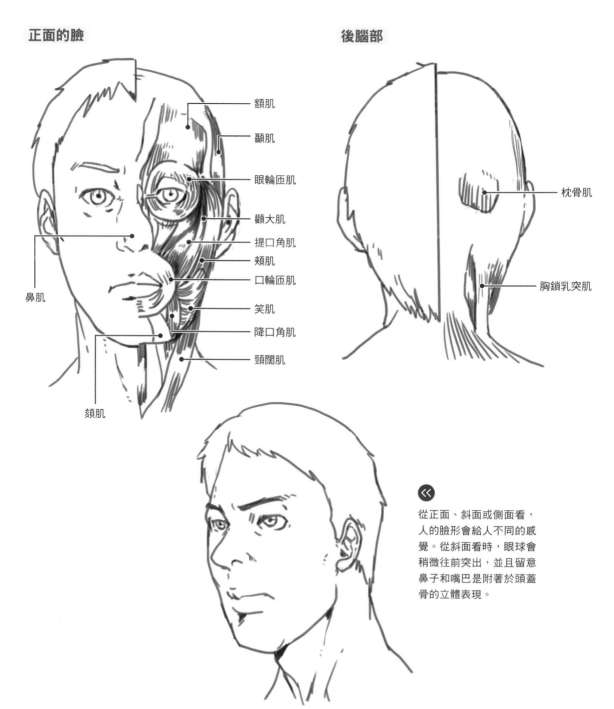

≪

從正面、斜面或側面看,人的臉形會給人不同的感覺。從斜面看時,眼球會稍微往前突出,並且留意鼻子和嘴巴是附著於頭蓋骨的立體表現。

各種角度呈現出來的臉部構造

臉部表情也是由肌肉複雜的動作所構成。藉由角度與表情的組合搭配，可以表現出真實的臨場感。試著挑戰各種角度以及表情組合吧。

在畫臉部最大仰角時，請描繪出下顎的立體感。仔細畫出頸部繃緊的肌肉線條及突出的喉結。

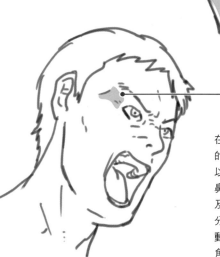

從側面看去，臉部的感覺和從正面看到的相差很多。眼球有點突出。鼻子嘴巴也稍微突出頭蓋骨。將耳朵位置與下巴連起來，便容易使畫面取得平衡。

在描繪由下往上看的視角時，比較難以掌握的要點在於鼻子的立體感，以及眼睛不明顯的部分。在表現情緒激動時，可以畫出眼角肌肉鼓起、眉毛上揚的模樣。

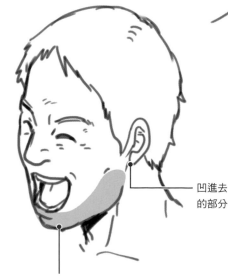

凹進去的部分

當嘴巴張大時，會露出牙齒及舌頭。仔細觀察並將牙齒的排列方式、臉頰肌肉的活動方式，以及下巴肌肉緊繃的立體感畫下來。

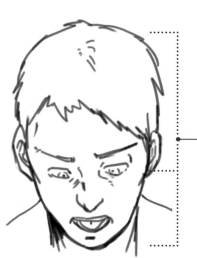

從頭部上方往下進行觀察，你所看到的是大面積的頭頂。而整張臉所看到的部分則變少了。

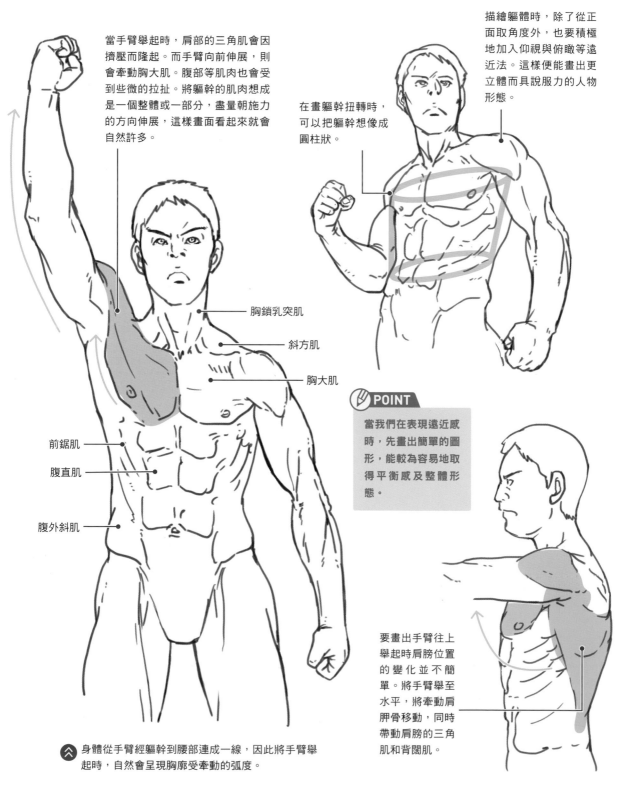

肩部・胸部・軀幹肌肉

我們在描繪肩膀到軀體的肌肉時，需要注意到的地方在於手臂舉起時肩部肌肉的活動變化。試著連同側腹肌的活動一併確認各部位肌肉的活動情況。

當手臂舉起時，肩部的三角肌會因擠壓而隆起。而手臂向前伸展，則會牽動胸大肌。腹部等肌肉也會受到些微的拉扯。將軀幹的肌肉想成是一個整體或一部分，盡量朝施力的方向伸展，這樣畫面看起來就會自然許多。

描繪軀體時，除了從正面取角度外，也要積極地加入仰視與俯瞰等遠近法。這樣便能畫出更立體而具說服力的人物形態。

在畫軀幹扭轉時，可以把軀幹想像成圓柱狀。

胸鎖乳突肌

斜方肌

胸大肌

前鋸肌

腹直肌

腹外斜肌

POINT
當我們在表現遠近感時，先畫出簡單的圖形，能較為容易地取得平衡感及整體形態。

要畫出手臂往上舉起時肩膀位置的變化並不簡單。將手臂舉至水平，將牽動肩胛骨移動，同時帶動肩膀的三角肌和背闊肌。

身體從手臂經軀幹到腰部連成一線，因此將手臂舉起時，自然會呈現胸廓受牽動的弧度。

背面肌肉 ▷ 畫背面時，要注意從背部所看到的肩膀肌肉變化。不同的角度會有不同的看法，不斷的換各種角度來練習很重要。

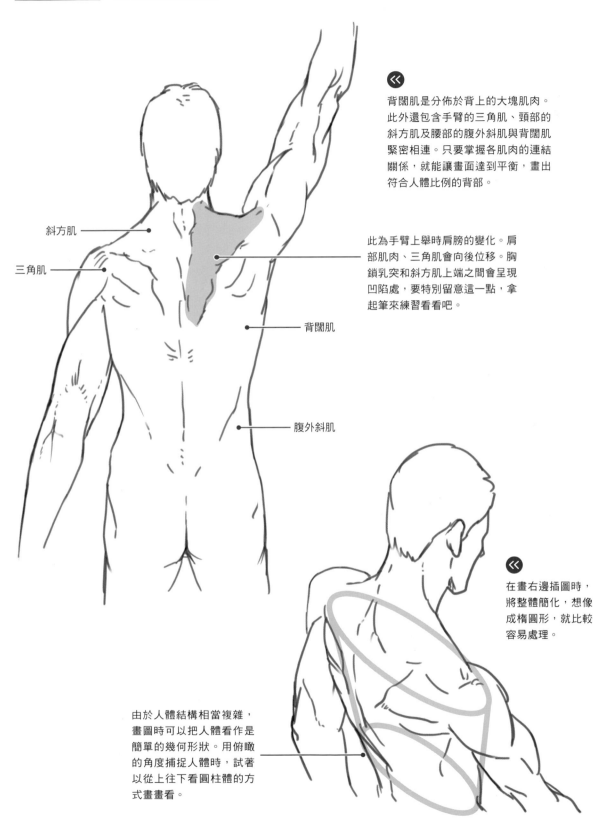

背闊肌是分佈於背上的大塊肌肉。此外還包含手臂的三角肌、頸部的斜方肌及腰部的腹外斜肌與背闊肌緊密相連。只要掌握各肌肉的連結關係，就能讓畫面達到平衡，畫出符合人體比例的背部。

斜方肌

三角肌

此為手臂上舉時肩膀的變化。肩部肌肉、三角肌會向後位移。胸鎖乳突和斜方肌上端之間會呈現凹陷處，要特別留意這一點，拿起筆來練習看看吧。

背闊肌

腹外斜肌

在畫右邊插圖時，將整體簡化，想像成橢圓形，就比較容易處理。

由於人體結構相當複雜，畫圖時可以把人體看作是簡單的幾何形狀。用俯瞰的角度捕捉人體時，試著以從上往下看圓柱體的方式畫畫看。

手臂的肌肉透過彎曲或轉動，會形成複雜的比例。尤其是肱二頭肌、關節肌肉的收縮與構造，是將手臂肌肉畫得帥氣好看的重點部位。

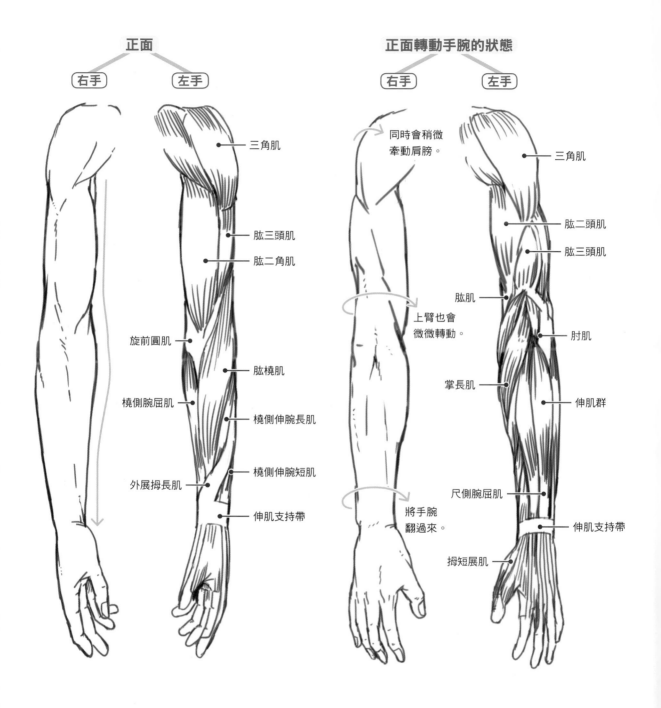

正面

右手　左手

- 三角肌
- 肱三頭肌
- 肱二角肌
- 旋前圓肌
- 肱橈肌
- 橈側腕屈肌
- 橈側伸腕長肌
- 橈側伸腕短肌
- 外展拇長肌
- 伸肌支持帶

正面轉動手腕的狀態

右手　左手

- 同時會稍微牽動肩膀。
- 三角肌
- 肱二頭肌
- 肱三頭肌
- 上臂也會微微轉動。
- 肱肌
- 肘肌
- 掌長肌
- 伸肌群
- 尺側腕屈肌
- 將手腕翻過來。
- 伸肌支持帶
- 拇短展肌

畫手臂時要注意到手臂中央微微彎曲的肘關節，周圍的骨頭明顯鼓起。畫的時候要注意關節的突起。由於手腕的周圍肌肉和皮下脂肪少，把這部分畫細一點，可以讓手臂看起來立體有型。

手腕稍微轉動後所呈現的線條。只是轉動手腕而已，也會牽動上臂及肩膀活動。左右翻轉手腕，整個手臂比例也會呈現扭轉的姿勢。手臂運動是整隻手各部位之間的連帶關係，並非獨立開來。要畫得好，訣竅在於注意肌肉之間的關聯。

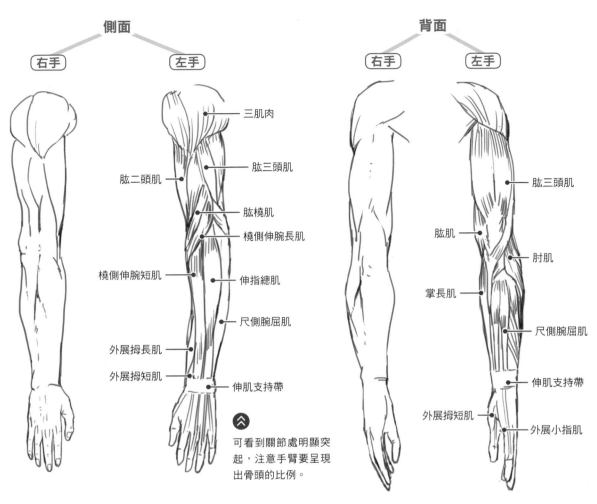

側面　　　　　　　　　　　　　　背面

右手　　左手　　　　　　　　右手　　左手

三肌肉

肱二頭肌　　　　肱三頭肌　　　　　　　　　　　　肱三頭肌

肱橈肌　　　　　　　　　　　肱肌

橈側伸腕長肌　　　　　　　肘肌

橈側伸腕短肌　　伸指總肌　　　　　　掌長肌

尺側腕屈肌　　　　　　　　　　　　尺側腕屈肌

外展拇長肌

外展拇短肌　　　　　　　　　　　　　　伸肌支持帶

伸肌支持帶　　　　　　外展拇短肌　　外展小指肌

可看到關節處明顯突起，注意手臂要呈現出骨頭的比例。

各種手部動作

男性的手臂肌肉十分發達，是插畫中經常描繪的部位。肌肉會隨著手臂的動作，出現隆起或凹陷等複雜變化。多思考不同動作所衍生出來的肌肉形狀，反覆練習並記在腦海中。

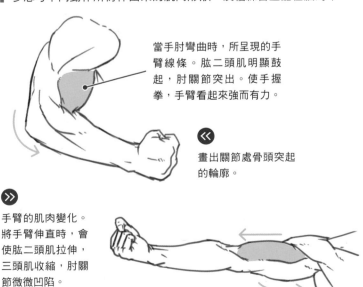

當手肘彎曲時，所呈現的手臂線條。肱二頭肌明顯鼓起，肘關節突出。使手握拳，手臂看起來強而有力。

畫出關節處骨頭突起的輪廓。

手臂的肌肉變化。將手臂伸直時，會使肱二頭肌拉伸，三頭肌收縮，肘關節微微凹陷。

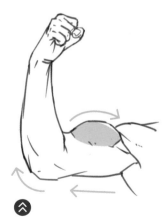

關節彎曲並用力，肱二頭肌會呈現隆起、肱三頭肌呈現拉伸的狀態。關節彎曲時出現的皮膚皺褶，也要仔細描繪出來。

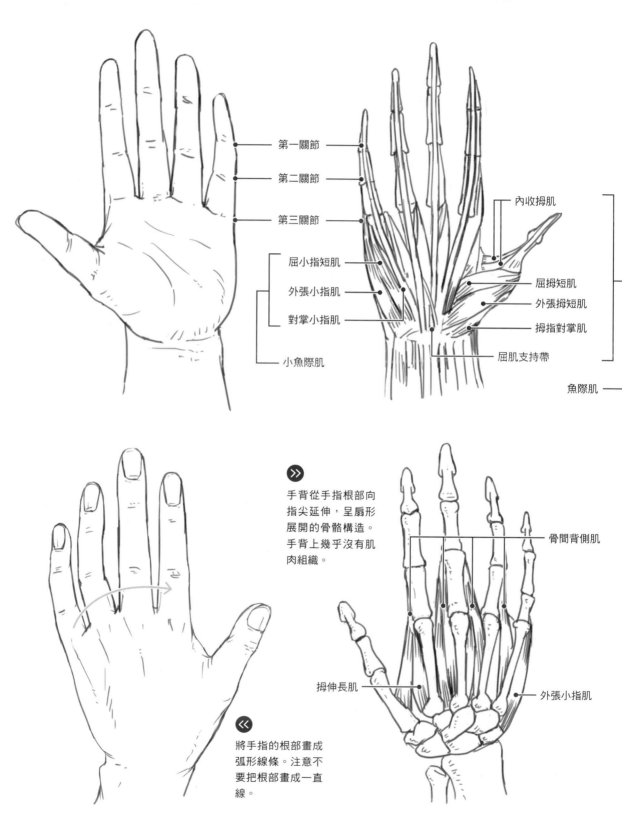

手掌・手指肌肉

手是由精細複雜的骨頭構成，屬於難畫的部位。不僅如此，手可做出許多複雜的動作。請仔細觀察雙手，捕捉其動作和姿態，不斷地反覆地練習。

第一關節

第二關節

第三關節

屈小指短肌

外張小指肌

對掌小指肌

小魚際肌

內收拇肌

屈拇短肌

外張拇短肌

拇指對掌肌

屈肌支持帶

魚際肌

手背從手指根部向指尖延伸，呈扇形展開的骨骼構造。手背上幾乎沒有肌肉組織。

骨間背側肌

拇伸長肌

外張小指肌

將手指的根部畫成弧形線條。注意不要把根部畫成一直線。

手·手指的各種構圖與動作

手的結構複雜而精細，能夠做出困難的動作。想要畫得好沒有捷徑，就近觀察自己的雙手多練習，才會熟能生巧。

從正面觀察拳頭，會發現手指根部的關節明顯凸起。手指向手掌的中心部位彎曲。畫出肌肉纖維層疊的模樣。

《

張開手掌手指向外伸展，握拳手指則向內彎曲。把拇指下大肌肉的張力變化畫出來是重點。拇指向掌心移動時，肌肉會明顯隆起。

屈指時，手背皮膚拉緊，手掌肌肉隆起。這一點類似於手臂構造。

》

由於手指根部呈扇形狀，所以屈指時，會呈現指尖往手掌中央收攏的形狀。

》

手部結構複雜而纖細。練習從上下左右各種角度對手部進行描繪。

觀察手背，可以看到骨骼呈扇形結構展開。在畫男性時，把手上的血管畫出來，會給人粗獷有力的感覺。

 POINT

利用自己的手做各種角度及姿勢來確認肌肉的動作，反覆且大量的練習，就是提升技巧的捷徑。

很多人在描繪人物的腿時，往往不小心就畫成竹竿。就跟畫手一樣，腿部不能用像在畫火柴人的方式，注意關節及肌肉的分佈很重要。觀察關節、骨骼的起伏及肌肉的隆起，避免單調、一成不變的練習。

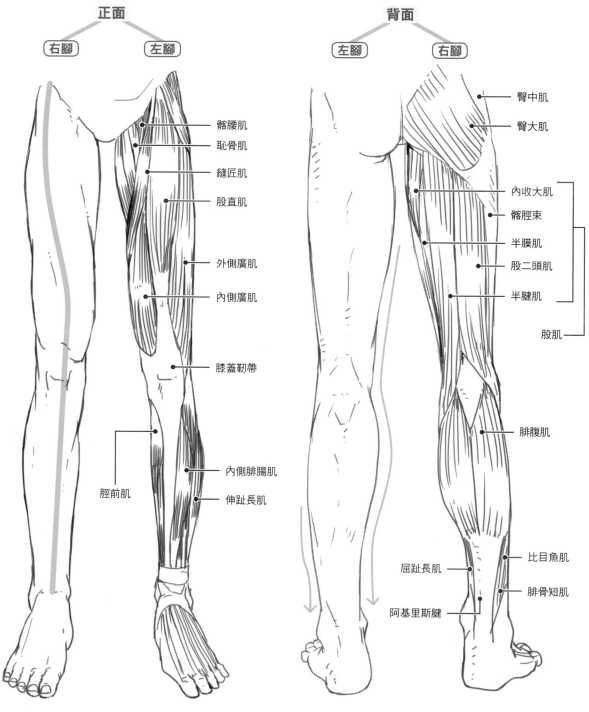

正面

右腳　左腳

- 髂腰肌
- 恥骨肌
- 縫匠肌
- 股直肌
- 外側廣肌
- 內側廣肌
- 膝蓋靭帶
- 內側腓腸肌
- 伸趾長肌
- 脛前肌

背面

左腳　右腳

- 臀中肌
- 臀大肌
- 內收大肌
- 髂脛束
- 半膜肌
- 股二頭肌
- 半腱肌
- 股肌
- 腓腹肌
- 比目魚肌
- 腓骨短肌
- 屈趾長肌
- 阿基里斯腱

關節會造成骨骼的起伏變化及肌肉隆起等等，描繪腿部時，要仔細觀察細節，注意不要畫得太單調。

股肌佔了全身很大的比例。訓練量越大，膨脹的體積就越大。另外，腳踝沒有太發達的肌肉，因此畫的時候注意不要變得太粗。畫得細一點，腳踝就會顯得精壯結實。

CHAPTER ①
認識肌肉構造（學習篇）
CHAPTER ②
CHAPTER ③
CHAPTER ④
CHAPTER ⑤
CHAPTER ⑥

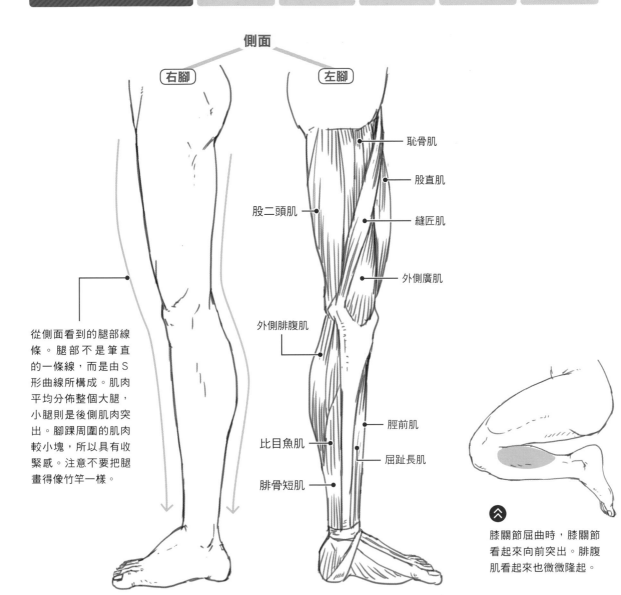

側面

右腳　左腳

從側面看到的腿部線條。腿部不是筆直的一條線，而是由 S 形曲線所構成。肌肉平均分佈整個大腿，小腿則是後側肌肉突出。腳踝周圍的肌肉較小塊，所以具有收緊感。注意不要把腿畫得像竹竿一樣。

股二頭肌

外側腓腹肌

比目魚肌

腓骨短肌

恥骨肌

股直肌

縫匠肌

外側廣肌

脛前肌

屈趾長肌

膝關節屈曲時，膝關節看起來向前突出。腓腹肌看起來也微微隆起。

腳尖的肌肉　由於畫足部的機會不多，是容易疏於觀察的部位。大家平時可以觀察自己的足部，從各種角度做素描的練習。

腳趾的素描。腳趾和手指一樣，都呈現非常複雜的構造。尤其腳趾的根部和手一樣呈弧形狀，作畫時切記別畫成一直線。

腿部的各種動作構造

腿部和手臂一樣具有關節，常常需要彎曲或扭轉，姿態非常豐富。正因為如此，也是非常難畫的部位。筆直站立時較容易，一旦採取坐姿，難度會突然提升。

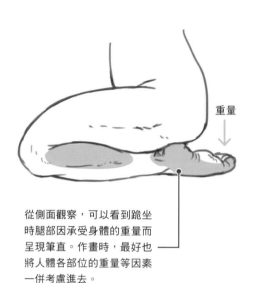

重量

從側面觀察，可以看到跪坐時腿部因承受身體的重量而呈現筆直。作畫時，最好也將人體各部位的重量等因素一併考慮進去。

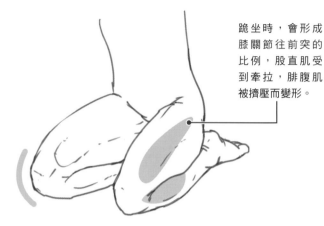

跪坐時，會形成膝關節往前突的比例，股直肌受到牽拉，腓腹肌被擠壓而變形。

把目光停留在腿部時，視線多半朝下。在畫的時候必須考慮遠近感，使後面的腳看起來好像在上面。注意膝蓋位置是重點所在。

將雙腿一上一下交疊時，上面腿的髖關節向外，放在另一隻腿上。人的腿部其實很重，大腿會因為另一條腿的重量而出現凹陷。

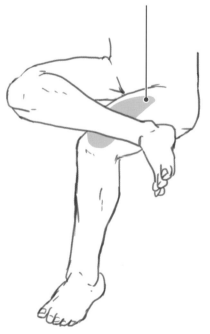

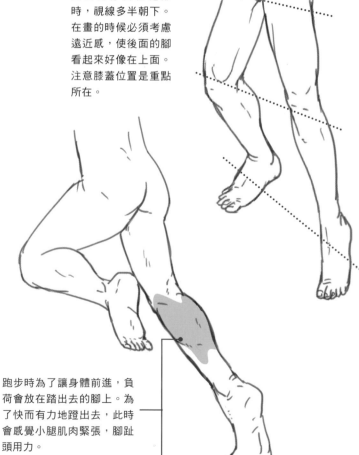

跑步時為了讓身體前進，負荷會放在踏出去的腳上。為了快而有力地蹬出去，此時會感覺小腿肌肉緊張，腳趾頭用力。

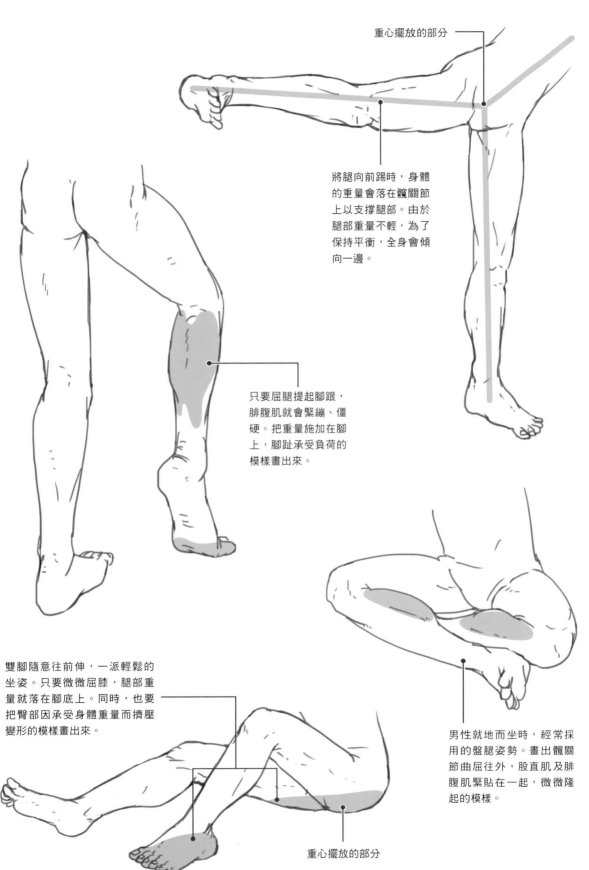

重心擺放的部分

將腿向前踢時，身體的重量會落在髖關節上以支撐腿部。由於腿部重量不輕，為了保持平衡，全身會傾向一邊。

只要屈腿提起腳跟，腓腹肌就會緊繃、僵硬。把重量施加在腳上，腳趾承受負荷的模樣畫出來。

雙腳隨意往前伸，一派輕鬆的坐姿。只要微微屈膝，腿部重量就落在腳底上。同時，也要把臀部因承受身體重量而擠壓變形的模樣畫出來。

男性就地而坐時，經常採用的盤腿姿勢。畫出髖關節曲屈往外，股直肌及腓腹肌緊貼在一起，微微隆起的模樣。

重心擺放的部分

以骨骼為基礎的概略圖技法

或許很多人會覺得描繪人體時，畫面的平衡難以掌握。此時其中的一項解決方法，就是先打個頭身概略圖。底下將介紹幾張利用概略圖畫出人物的例子。

記住基本的頭身

所謂的概略圖，就是在畫出正式線條前，為了掌握整體平衡所畫的粗略輪廓線。這時畫個「火柴人」，就是經常採用的簡單方法之一。把每一個關節點畫成圓形，再用線把每個點連起來以掌握人物全身的平衡。只需要利用線條及圓形，就能方便調整，輕鬆呈現骨骼的構造。

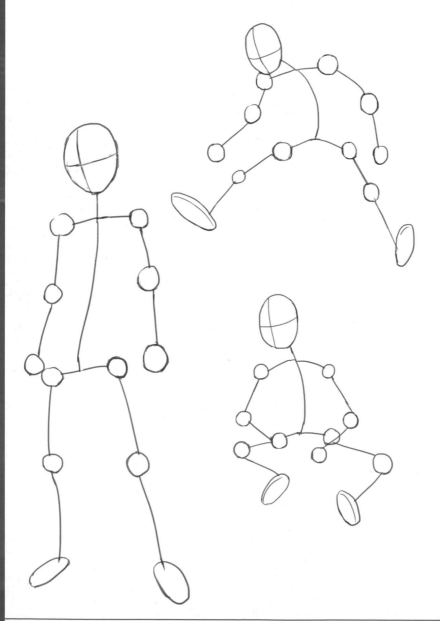

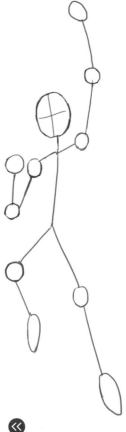

概略圖是以簡化骨骼關節點為概念。這個方法雖然無法完美掌握人物的全身平衡，卻能一眼就了解整體的樣貌，快快拿起筆來畫畫看吧。

試著畫畫看肌肉

（基本篇）

認識完人體的基本構造，接下來要介紹根據頭身、遠近法（角度）及動作等基本姿勢的畫法。學習用骨架（繪製人體的基礎）及概略圖捕捉人體的方法。

畫出基本模式

CHAPTER ②
Lesson 01

人體結構相當複雜，是很難畫好的題材。
接下來要學習描繪人體時的要點，
藉以提升整體平衡感以及測量頭身的方法。

學會基本的頭身

人物畫像會隨著頭身比例的變化而有所改變。首先我們先來學習基本的頭身比例。在此將以七頭身的男性為例作介紹。

正面　　　　　　　側面

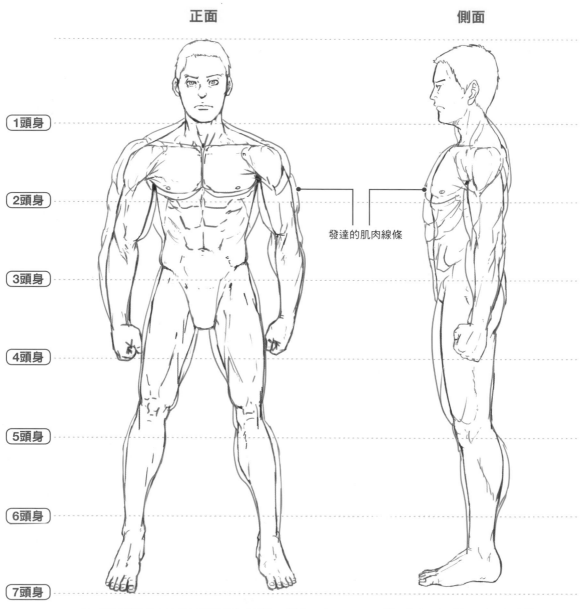

1頭身　2頭身　3頭身　4頭身　5頭身　6頭身　7頭身

發達的肌肉線條

測量頭身的方法就是把頭部大小視為一頭身。成人的頭身比大致在六至七頭身之間。畫人物時考慮整體比例的平衡，比較容易畫出理想的畫面。

在畫正面或側面時，加上輔助線較容易對齊。

幼兒到兒童的頭身

人體頭身會隨著成長變化，隨年齡增長而增加。透過描繪各種年齡的頭身比，可使人物的形體表現變廣。請務必挑戰看看。

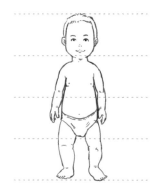

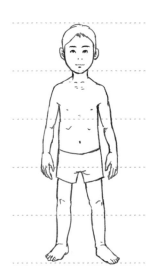

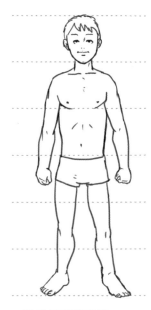

幼兒的頭身

大致可以用四頭身來表現一歲左右幼兒。

兒童的頭身

到了小學生的年紀，頭身比會達到五頭身。

青少年的頭身

用六頭身的比例來看國中、高中生，描繪出來的就是青少年的體型。

肥胖者與老人的頭身

每個人成人後，體型上仍然會出現變化。一般成人的頭身比例大致是七頭身，不過有的人到六頭身就停止生長，有的人則長到八頭身以上。試著以不同的頭身比，依照希望塑造的人物形象來畫畫看

老人的頭身

邁入老人後，隨著年齡的增長，身高反而會變矮。這是由於骨頭、肌肉老化所造成的結果。臉上的皺紋、鬆弛的肌肉等富有獨特的立體感，如果把這些畫出來，會發現它很有趣，不妨試著挑戰看看。

肥胖者的頭身

在畫肥胖體型的人時，為了表現看起來重心穩的感覺，多半會把頭身比畫得較少。多多練習，從而能畫出不同的體型。

學會基本透視

我們在畫背景的時候，常常會聽到「透視」這個名詞。其實透視對於畫人物同樣重要。透視法是讓人物更顯立體效果的重要技巧，請牢牢地記在腦海裡。

從正面看時

從正面看時，人體與以肚臍為中心劃出一道橫線呈現平行。

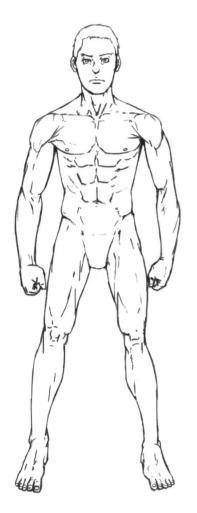

從上往下俯視的遠近感

從頭頂上方往下看的情形。離視線越遠，看到的景物就越小。

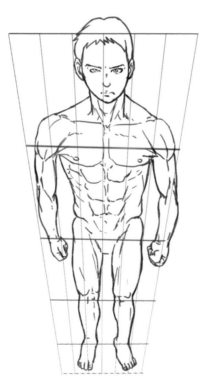

斜向時的遠近感

斜向時，配合視線的方向，繪製當作基準的透視圖面。將人物描繪在透視圖中，較容易取得平衡。

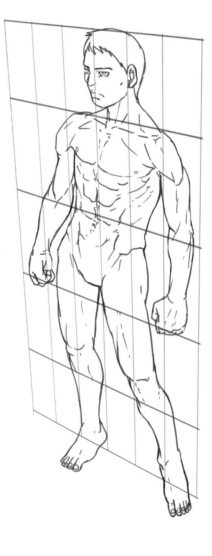

簡單來說，透視就是注視主題的視線。當視線所注視的焦點改變，所看到的景物也會產生遠近感。

試著從各種角度畫畫看吧

由上往下看的方式稱為俯視，而由下往上看的方式則稱為仰視。這些是畫插圖時經常出現的名詞。先在腦中形成透視的概念，在表現人物立體感時，也比較容易畫。

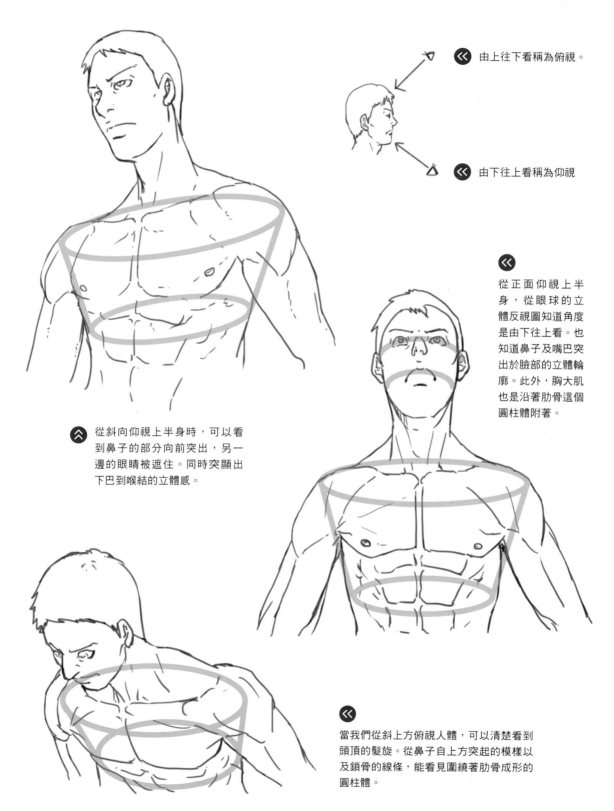

≪ 由上往下看稱為俯視。

≪ 由下往上看稱為仰視

≪ 從正面仰視上半身，從眼球的立體反視圖知道角度是由下往上看。也知道鼻子及嘴巴突出於臉部的立體輪廓。此外，胸大肌也是沿著肋骨這個圓柱體附著。

⟰ 從斜向仰視上半身時，可以看到鼻子的部分向前突出，另一邊的眼睛被遮住。同時突顯出下巴到喉結的立體感。

≪ 當我們從斜上方俯視人體，可以清楚看到頭頂的髮旋。從鼻子自上方突起的模樣以及鎖骨的線條，能看見圍繞著肋骨成形的圓柱體。

記住從各種角度看到的肌肉動作

依照觀察角度（作畫的角度）的不同，對肌肉的看法也會不同。有可能因為方向而出現複雜的構圖。首先，我們先畫一個概略圖，然後利用圓柱體思考遠近感，最後再加上肌肉。

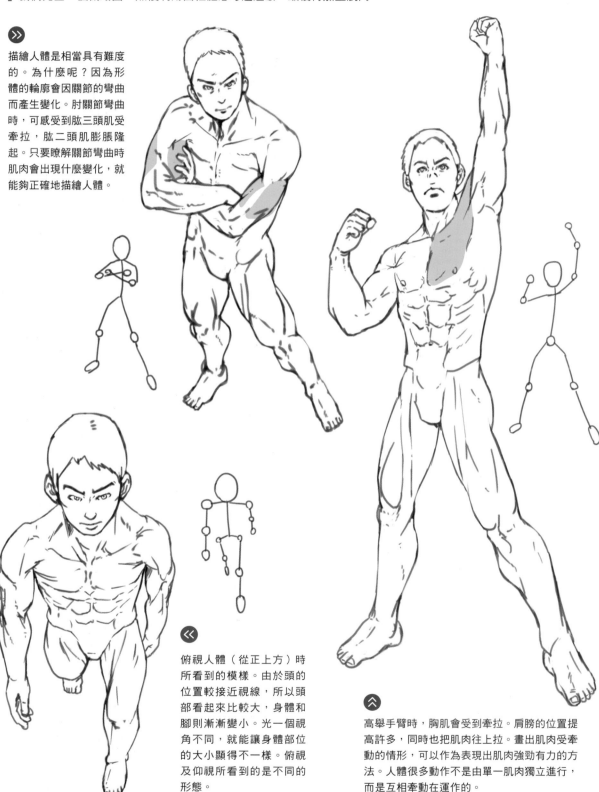

描繪人體是相當具有難度的。為什麼呢？因為形體的輪廓會因關節的彎曲而產生變化。肘關節彎曲時，可感受到肱三頭肌受牽拉，肱二頭肌膨脹隆起。只要瞭解關節彎曲時肌肉會出現什麼變化，就能夠正確地描繪人體。

俯視人體（從正上方）時所看到的模樣。由於頭的位置較接近視線，所以頭部看起來比較大，身體和腳則漸漸變小。光一個視角不同，就能讓身體部位的大小顯得不一樣。俯視及仰視所看到的是不同的形態。

高舉手臂時，胸肌會受到牽拉。肩膀的位置提高許多，同時也把肌肉往上拉。畫出肌肉受牽動的情形，可以作為表現出肌肉強勁有力的方法。人體很多動作不是由單一肌肉獨立進行，而是互相牽動在運作的。

試著畫畫看各種姿勢

姿勢不同，肌肉的動作及外觀呈現的感覺也會有所不同。由於手腳會做較複雜的動作，所以難度特別高，可以在鏡子前擺姿勢或找張照片供自己參考，一邊練習一邊把動作記在腦海裡。

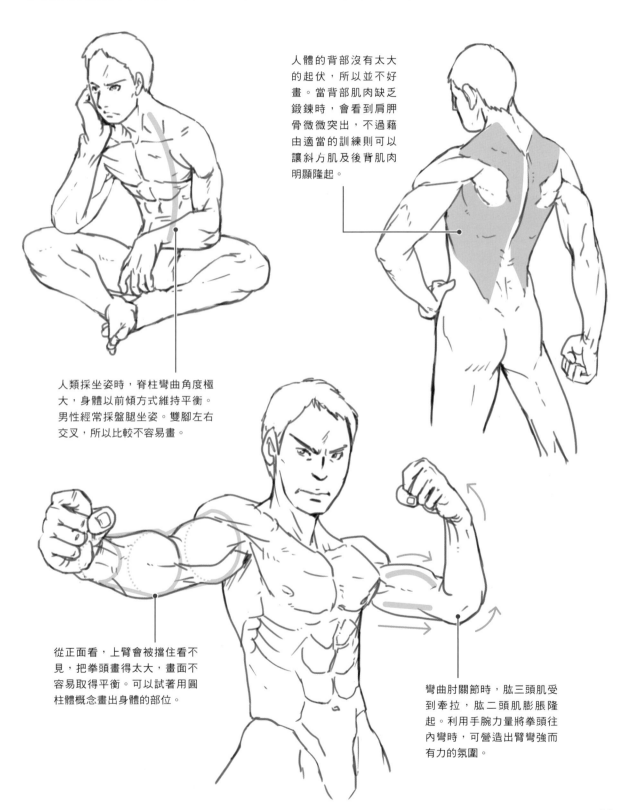

人體的背部沒有太大的起伏，所以並不好畫。當背部肌肉缺乏鍛鍊時，會看到肩胛骨微微突出，不過藉由適當的訓練則可以讓斜方肌及後背肌肉明顯隆起。

人類採坐姿時，脊柱彎曲角度極大，身體以前傾方式維持平衡。男性經常採盤腿坐姿。雙腳左右交叉，所以比較不容易畫。

從正面看，上臂會被擋住看不見，把拳頭畫得太大，畫面不容易取得平衡。可以試著用圓柱體概念畫出身體的部位。

彎曲肘關節時，肱三頭肌受到牽拉，肱二頭肌膨脹隆起。利用手腕力量將拳頭往內彎時，可營造出臂彎強而有力的氛圍。

捕捉動作的基本姿勢

藉由掌握骨骼與肌肉的構造,就能畫出各種栩栩如生的動作。有些姿勢不容易描繪,作畫時一邊思考肌肉的動向,可以表現出更有躍動感的動作。

跑步 跑步時,如身體的傾斜等等,也是表現動作的一大要點。同時藉由將強壯的腿部肌肉或手臂的擺動方式畫出來,可以表現出速度感和力度。

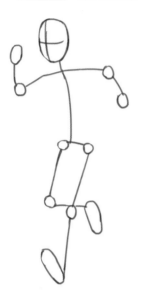

STEP 1 構想出整體的動作後,配合動作畫出概略圖。

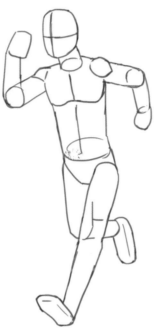

STEP 2 捕捉身體的立體感。試著去想像看不到的部分並且畫出來。

畫出腳跟著地、腳尖朝上的模樣,會讓動作看起來充滿活力。

STEP 3 整體加上肌肉就完成了。首要的重點在於哪一隻腳出去、哪一隻手擺動。注意不要畫成了同手同腳。手臂往上擺起的一邊,會從肩膀帶動上半身扭動。作畫時,把跨出去的腳想像成橢圓柱,就能製造出畫面的遠近感。

試著從別的角度畫畫看!

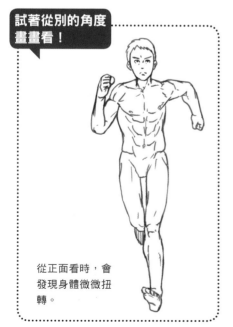

從正面看時,會發現身體微微扭轉。

跑步時的姿勢

跑步時為了讓重心往前移動，身體會呈現前傾的姿勢。跑得越快，傾斜角度越大，畫出手臂大幅擺動等動作，就能在畫面中營造出速度感。

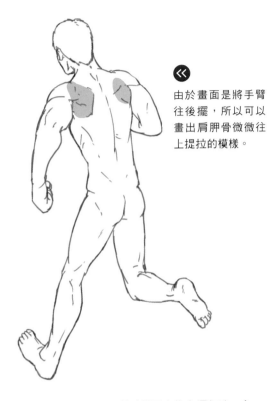

《 由於畫面是將手臂往後擺，所以可以畫出肩胛骨微微往上提拉的模樣。

作畫時，要留意被擋住的腿部線條必須與股間的線條連在一起。

《 力量往前進的方向作用。

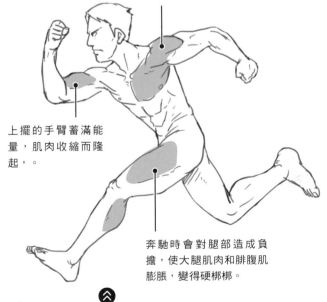

將手臂用力往上擺起時，會帶動上半身扭轉。

上擺的手臂蓄滿能量，肌肉收縮而隆起，。

奔馳時會對腿部造成負擔，使大腿肌肉和腓腹肌膨脹，變得硬梆梆。

《 全力衝刺時，身體的姿勢會往前傾，手腳看起來也會比較大一些，這樣的誇張表現不妨也試著練習看看。

✕NG例子

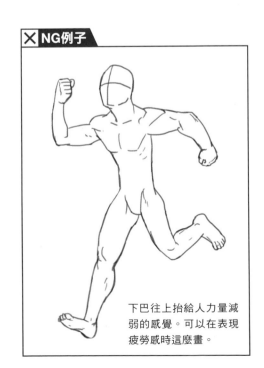

下巴往上抬給人力量減弱的感覺。可以在表現疲勞感時這麼畫。

作為遊戲角色的移動方式，其中包含跳躍這個動作。由於雙腳沒有落地，所以要取得畫面的平衡並不容易。當然不同的人物角色，也有著千變萬化的姿勢，試著把各式各樣的跳躍放進練習中吧。

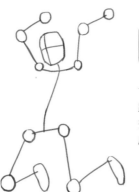

首先，一邊構想跳躍動作，一邊畫出粗略的輪廓。

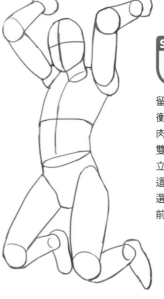

STEP 2
留意整體畫面的平衡感，為人物加上肉體部分。要表現雙手高舉時腋下的立體感有點難度。這裡介紹的是運動選手可以達成的向前跳躍。

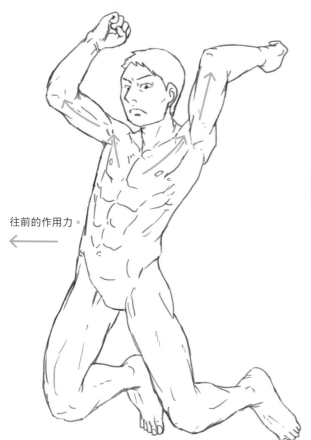

往前的作用力。
←

將雙手舉起時，會使胸大肌往上牽拉。由於這個動作的力量方向是往前的，所以只要讓腰部向前挺氣勢就出來了。

試著從別的角度畫畫看！

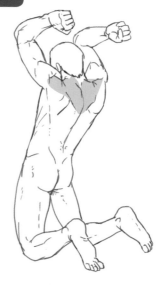

將雙手舉起時，肩膀的三角肌會移動到背後。肩膀肌肉與斜方肌之間就會出現凹陷。只要掌握正確的肌肉位置，就能讓肌肉動作更真實。

跳躍時的姿勢

做跳躍動作時，要畫出腿部肌肉收縮的彈簧力，並且捕捉大腿和臀部肌肉發達的情形。同時也要將手臂用力往後擺的力道和方向確實畫出來。

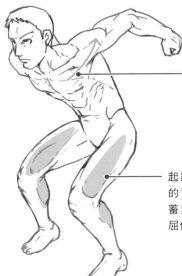

藉由將手臂用力往後擺的動作，增加向前以及向上跳起的力量。這是身體利用鐘擺原理的自然運動。

起跳踏蹬為起跳前的預備動作。有如蓄勢待發的彈簧般屈伸雙腿。

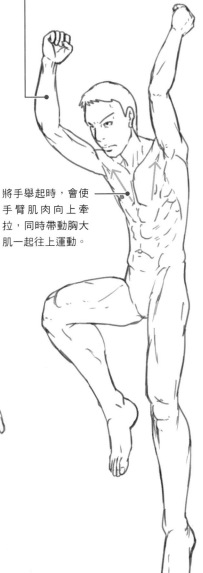

從雙手往頭頂方向高舉的動作，可以看出彈跳力得到了提升。

將手舉起時，會使手臂肌肉向上牽拉，同時帶動胸大肌一起往上運動。

»

跳躍姿勢五花八門。垂直跳和向前跳的姿勢並不相同，不僅如此，還可以加入各式各樣的手部表現。

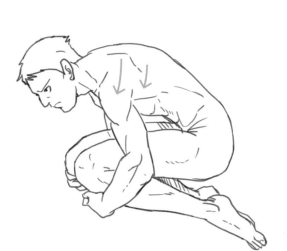

«

格鬥遊戲的人物角色在做向前跳躍時，多半會在空中轉體，也可以試著把這個模樣畫出來看看。

⌃
在畫垂直跳的時候，注意腰部不要過度往前挺。將手臂舉起，這樣更有臨場感。

投擲 試著畫出將物體輕輕投出的動作。動作變化不大，但手腳都有動作，身體在動作過程中會有些微轉動。

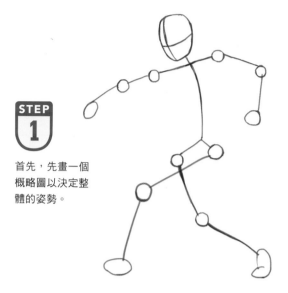

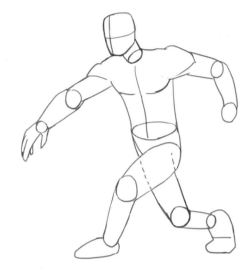

STEP 1

首先，先畫一個概略圖以決定整體的姿勢。

STEP 2

姿勢確定後，慢慢加上肉體的部分。注意關節位置、手臂以及腳等身體立體部位很重要。以右手投擲時，要畫成左腳跨出，身體隨腳步而扭轉的動作。這時，要想像隱藏於內側那隻腳的動作，並把它畫出來。

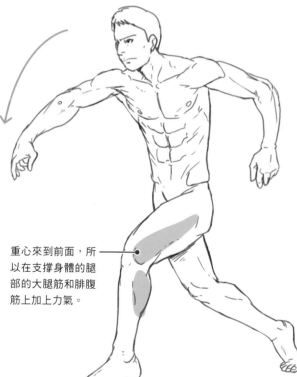

重心來到前面，所以在支撐身體的腿部的大腿筋和腓腹筋上加上力氣。

STEP 3

最後，加上肌肉線條就完成了。以右手投擲為例，手臂順勢下擺時，左手的肌肉向上提起。轉動身體的同時，另一隻手會因為反作用力自然擺動，畫的時候隨時要記得這一點。此外，以右手將物體投出時，會帶動全身一起轉動，使身體略微前傾，重心落在左腳，右腳跟輕輕提起。

試著從別的角度畫畫看！

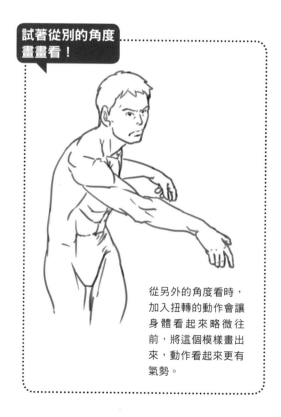

從另外的角度看時，加入扭轉的動作會讓身體看起來略微往前，將這個模樣畫出來，動作看起來更有氣勢。

投擲時的姿勢

當我們投球或投其他東西時，會用到手臂肌肉。舉起手臂猛地往下一揮，會動用到手臂及肩膀的肌肉，可以將那個動作畫成圖捕捉下來。

在描繪充滿力道的姿勢前，必須先畫出預備動作。藉由預備動作可以表現肌肉蓄滿力量，與接下來的動作緊密連結。投球前，會先出現用手拿球，將身體往後拉的姿勢。

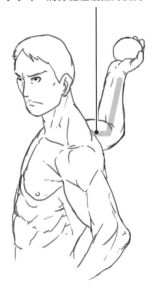

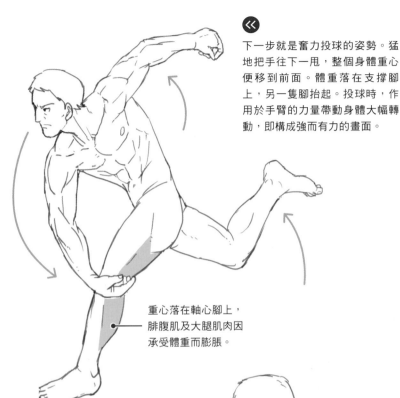

下一步就是奮力投球的姿勢。猛地把手往下一甩，整個身體重心便移到前面。體重落在支撐腳上，另一隻腳抬起。投球時，作用於手臂的力量帶動身體大幅轉動，即構成強而有力的畫面。

重心落在軸心腳上，腓腹肌及大腿肌肉因承受體重而膨脹。

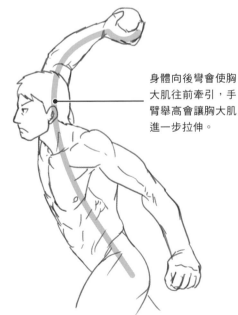

身體向後彎會使胸大肌往前牽引，手臂舉高會讓胸大肌進一步拉伸。

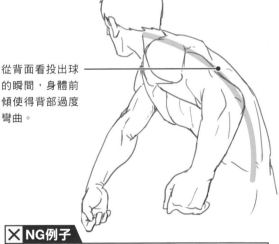

從背面看投出球的瞬間，身體前傾使得背部過度彎曲。

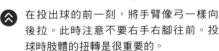

🔼 在投出球的前一刻，將手臂像弓一樣向後拉。此時注意不要右手右腳往前。投球時肢體的扭轉是很重要的。

❌NG例子

乍看之下不覺得奇怪，但仔細一瞧，就會發現右手右腳都往前。這是作畫時常犯的錯誤，事實上這個動作發不出力量。畫圖時要實際擺出動作，一邊練習一邊確認。

出拳 遊戲中的角色人物為了擊倒敵人，攻擊的手段果然以出拳攻擊為主。直拳攻擊時須配合腰部的轉動，然後奮力地擊出拳頭。

STEP 1 首先，先構想出拳攻擊的構圖，畫出概略圖。這次試著挑戰一下比較困難的角度。

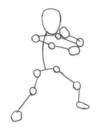

STEP 2 右撇子的難度稍微高一點，試著練習朝向右方的右撇子。素描、取得畫面平衡並不容易，訣竅在於把紙翻面或上下左右顛倒，逐步地將它完成。

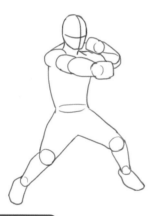

STEP 3 畫完肌肉後再加上肉體的部分就完成了。以右手出拳時，左手會擺放在下巴附近。與人在交手時，為了保護要害部位，會擺在防禦臉部的姿勢發動攻擊。將出拳的手想像成圓柱體，在表現立體感方面就能更得心應手。

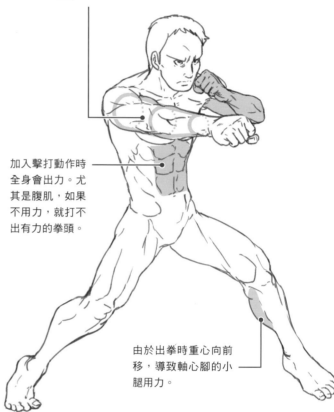

加入擊打動作時全身會出力。尤其是腹肌，如果不用力，就打不出有力的拳頭。

由於出拳時重心向前移，導致軸心腳的小腿用力。

試著從別的角度畫畫看！

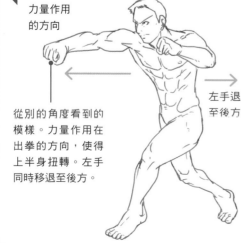

力量作用的方向

從別的角度看到的模樣。力量作用在出拳的方向，使得上半身扭轉。左手同時移退至後方。

左手退至後方

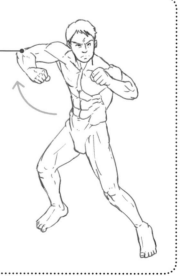

在打出直拳等連續直擊的動作時，會先以預備動作將整個手臂往後拉。人在出力前，一定會有預備動作。先讓蓄積的能量釋出，下一步才會是強而有力的動作。將來或許有機會設計一些動作，不妨趁這個機會研究看看。

出拳時的姿勢

畫出身體微微坐低，重心放在下半身，出拳力道強勁的動作。作畫時，掌握肩膀到拳頭的肌肉動作及關節位置。

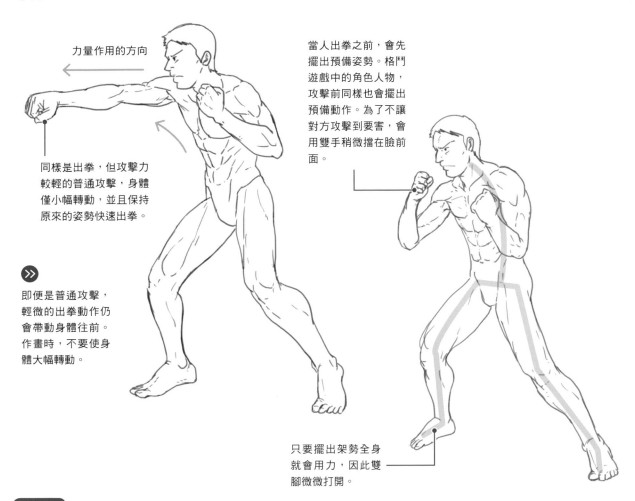

力量作用的方向

同樣是出拳，但攻擊力較輕的普通攻擊，身體僅小幅轉動，並且保持原來的姿勢快速出拳。

 即便是普通攻擊，輕微的出拳動作仍會帶動身體往前。作畫時，不要使身體大幅轉動。

當人出拳之前，會先擺出預備姿勢。格鬥遊戲中的角色人物，攻擊前同樣也會擺出預備動作。為了不讓對方攻擊到要害，會用雙手稍微擋在臉前面。

只要擺出架勢全身就會用力，因此雙腳微微打開。

畫法 POINT

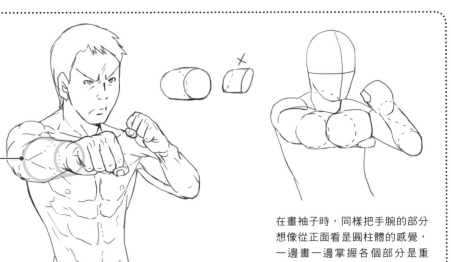

不限於出拳，只要是把手推向前的姿勢都非常難畫。注意不要把手臂等部分畫成扁的，想像從正面看是圓柱體的感覺來畫看看。

在畫袖子時，同樣把手腕的部分想像從正面看是圓柱體的感覺，一邊畫一邊掌握各個部分是重點。

 搬物品 當人物拿較輕的東西時，要減少肌肉的緊繃程度，拿重物時則要突顯出肌肉的隆起，這樣才能呈現腳和手臂用力的模樣。此外，在表情上下功夫以表現重量也是畫圖的重點。

STEP 1

先畫出輪廓來決定人物的姿勢。重點在於想像以兩手抱著重物的感覺。

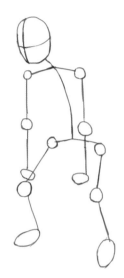

STEP 2

一邊思考如何呈現立體感，一邊加入肉體的部分。很多與身體重疊的部分例如手臂等，在作畫時要試著想像隱藏的部分並且畫出來。

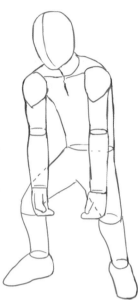

STEP 3

從身體下方提起重物，肩膀及手臂的肌肉會因重量而呈現牽拉的狀態。像是肱三頭肌及背部的闊背肌，受重力牽引而向下延伸。若沒有把肘關節畫成直的，會看不出在拿重物的感覺。另外，也要注意手指頭在抱重物時的表現。

» 搬東西的畫面會有很多隱藏部分，即使看不見的部分也要想像並且畫出，這樣有助於在畫面上取得平衡。

搬重物時，臉部表情也很重要。試著讓人物發揮演技，畫出看起來有些辛苦的表情吧。

試著從別的角度畫畫看！

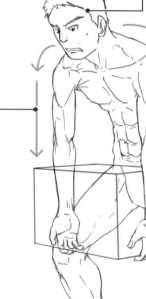

由於重力落在雙腳上，以有點外八的姿勢支撐重量，可營造出搬重物的感覺。

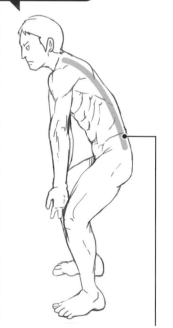

搬重物時，身體會自然前傾。此時，背部彎曲呈現前傾的狀態。只要學會描繪腰骨的變化，就能畫出自然的人體動作。

搬物品時的姿勢

準備拿起重物時，要先蹲下來，然後手腳的肌肉自然用力。只要畫出滿載力量而隆起的肌肉，就能輕易傳達出物體的重量。

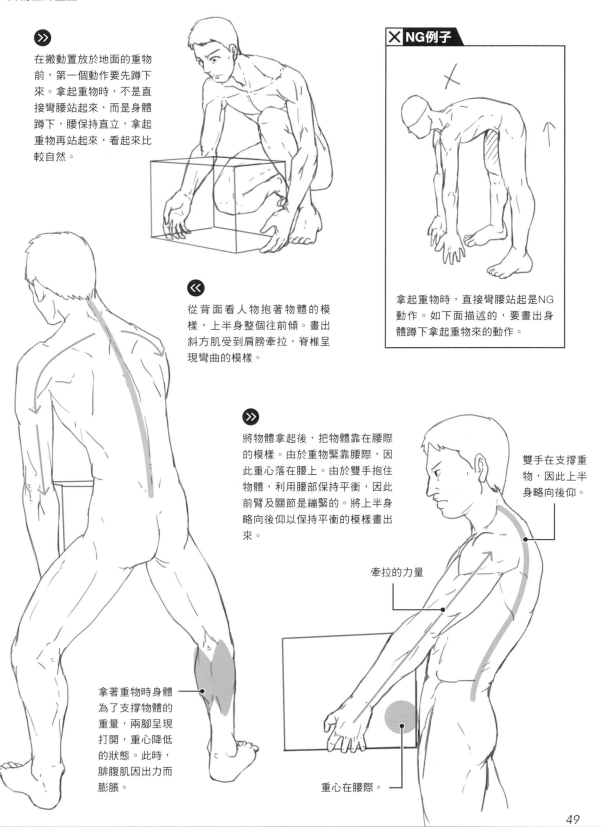

》》

在搬動置放於地面的重物前，第一個動作要先蹲下來。拿起重物時，不是直接彎腰站起來，而是身體蹲下，腰保持直立，拿起重物再站起來，看起來比較自然。

《《

從背面看人物抱著物體的模樣，上半身整個往前傾。畫出斜方肌受到肩膀牽拉，脊椎呈現彎曲的模樣。

╳ NG例子

拿起重物時，直接彎腰站起是NG動作。如下面描述的，要畫出身體蹲下拿起重物來的動作。

》》

將物體拿起後，把物體靠在腰際的模樣。由於重物緊靠腰際，因此重心落在腰上。由於雙手抱住物體，利用腰部保持平衡，因此前臂及關節是繃緊的。將上半身略向後仰以保持平衡的模樣畫出來。

雙手在支撐重物，因此上半身略向後仰。

牽拉的力量

拿著重物時身體為了支撐物體的重量，兩腳呈現打開，重心降低的狀態。此時，腓腹肌因出力而膨脹。

重心在腰際。

轉動身體 轉動全身時，身體會以脊柱為中心進行扭轉。要掌握身體的中心有點困難，因此畫圖時，以腹肌為中心畫一道弧形，如此一來就能清楚呈現上半身的扭動。

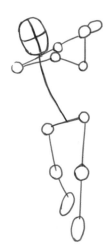

STEP 1

畫出輪廓。此時，心裡要先有身體以脊柱為軸心扭轉等概念。這次畫出雙手握住球棒，扭轉身體用力揮棒的模樣。

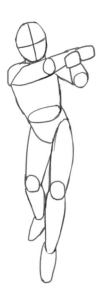

STEP 2

一邊思考全身的立體感，一邊調整。描繪右撇子時，碰到雙手持球棒或持刀的情形，人物的右手一定是在上面。

STEP 3

全身加上肉體的部分就完成了。腹肌就位在身體的正中心，作畫時，注意腹肌線條要通過身體的中心線。

試著從別的角度畫畫看！

這次試著畫出用力轉動身體，雙手揮棒的模樣。不只是身體的扭轉方式，就連雙手抓住物體的構圖，難度都相當高。最好透過速寫等方式不斷練習。

力量作用於外側

用力揮棒時，力量作用於外側，會牽動持球棒的雙手，帶動上半身扭轉。人類關節的活動角度是有限制的。在彎不到的方向過度彎曲，會變成錯誤構圖，這點需要稍微注意。

只要把腹肌的線條畫出來，就能清楚了解身體的扭轉方式。

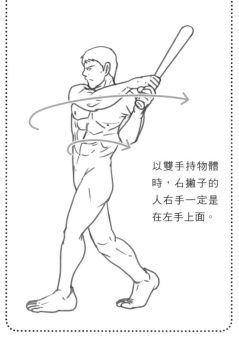

以雙手持物體時，右撇子的人右手一定是在左手上面。

轉動身體的姿勢

轉動身體時，肌肉上的皮膚會隨著扭轉而產生皺摺或紋路。作畫時，要表現出肌肉用力時的緊繃感及動作，並在畫面上取得平衡。此外，也別忘了確認左右手腕的位置。

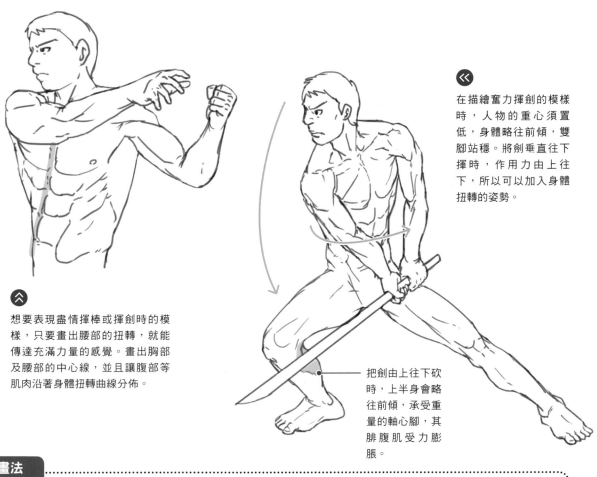

想要表現盡情揮棒或揮劍時的模樣，只要畫出腰部的扭轉，就能傳達充滿力量的感覺。畫出胸部及腰部的中心線，並且讓腹部等肌肉沿著身體扭轉曲線分佈。

在描繪奮力揮劍的模樣時，人物的重心須置低，身體略往前傾，雙腳站穩。將劍垂直往下揮時，作用力由上往下，所以可以加入身體扭轉的姿勢。

把劍由上往下砍時，上半身會略往前傾，承受重量的軸心腳，其腓腹肌受力膨脹。

畫法 POINT

面向背部左右擺動手臂時，身體是以脊椎為中心進行轉動。

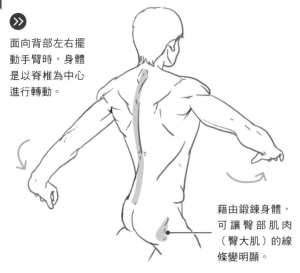

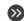

藉由鍛鍊身體，可讓臀部肌肉（臀大肌）的線條變明顯。

一下子要憑空畫出扭轉的身體難度頗高。可以先用簡單的形狀，畫出身體中心的輔助線。輔助線從臉部中心開始改變路徑，從胸部到腰部出現扭曲，最後回到股間中心。

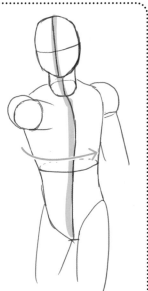

坐姿 坐姿是日常生活中經常出現的動作。把腳折起來時整體高度會變成身高的一半，因此是不容易取得整體平衡的動作。加上由於腳是折起來的，受到擠壓的肌肉及隆起的肌肉，便成為作畫時的表現重點。

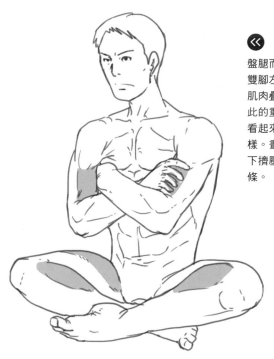

盤腿而坐，雙手、雙腳左右交疊。當肌肉疊在一起，彼此的重量會使肌肉看起來像被擠壓一樣。畫出肌肉因上下擠壓而隆起的線條。

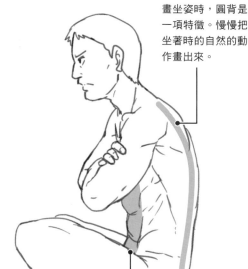

畫坐姿時，圓背是一項特徵。慢慢把坐著時的自然的動作畫出來。

身體呈圓背狀態時，腹部周圍及腹肌等部位便會出現皺褶。使用柔和的線條描繪肌肉層疊時所產生的皺折，可以給肌肉增加質感。

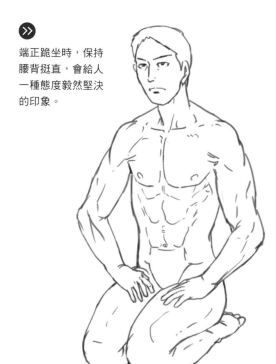

端正跪坐時，保持腰背挺直，會給人一種態度毅然堅決的印象。

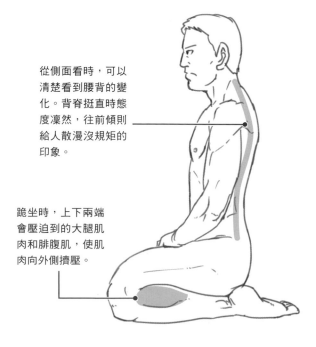

從側面看時，可以清楚看到腰背的變化。背脊挺直時態度凜然，往前傾則給人散漫沒規矩的印象。

跪坐時，上下兩端會壓迫到的大腿肌肉和腓腹肌，使肌肉向外側擠壓。

擺架勢 為大家介紹角色人物在格鬥遊戲開始時最初所擺的姿勢。加上認真的表情，更能表現出對戰時的緊張氣氛。

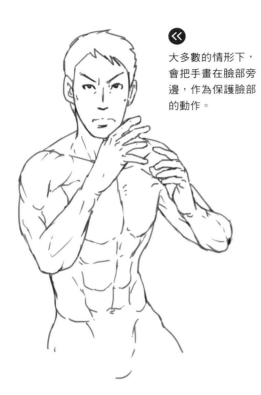

《 大多數的情形下，會把手畫在臉部旁邊，作為保護臉部的動作。

對戰前的選手為了保護頭部，會把手放在臉前面，下巴往內收。畫出沒有破綻的姿勢，看起來就很正式。

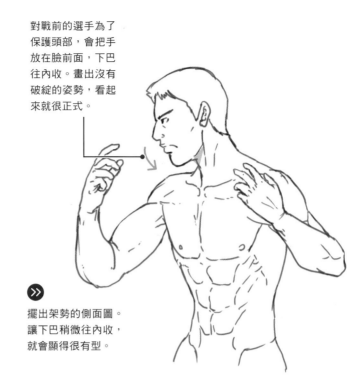

》 擺出架勢的側面圖。讓下巴稍微往內收，就會顯得很有型。

讓上半身轉向 由於轉頭時頸部的軸心線會稍微偏掉，因此讓臉部斜向一側，看起來會比較自然。

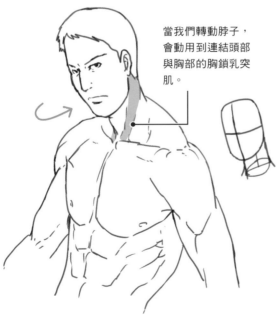

當我們轉動脖子，會動用到連結頭部與胸部的胸鎖乳突肌。

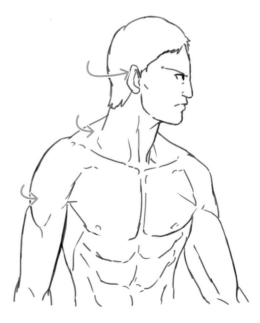

如果我們把頭轉到一側，頸部的軸心便會稍微偏掉，因此微微側臉，看起來較為自然。

此為身體朝向正面，頭部側向一邊的狀態。要讓上半身轉向一側，只要從頭部到胸部、腰部到大腿依序轉向，就會讓畫面看起來很自然。

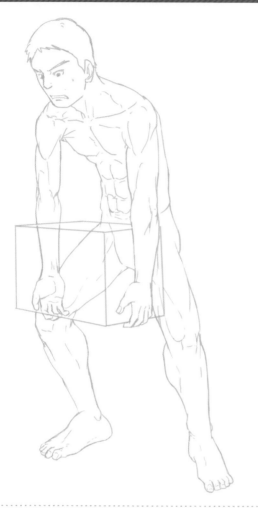

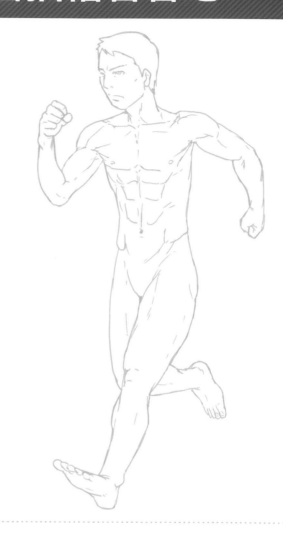

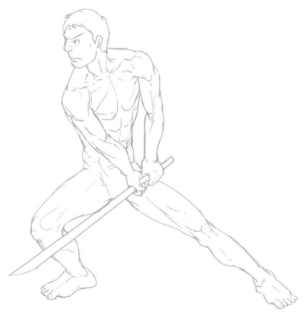

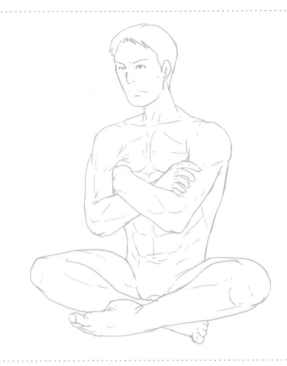

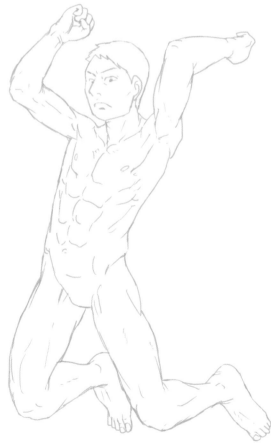

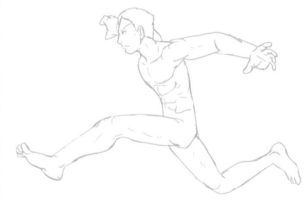

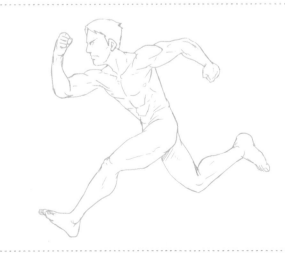

依照人物個性來展現不同的肌肉表現

雖說是「肌肉的畫法」，但根據作品及表現方式，畫法跟掌握事物的方法可以千變萬化。比方說，有時需要根據作品概念或形象來改變畫法。為了增加畫風的廣度，有必要事先練習各種掌握事物的方法。嘗試以不同的表現方式，打造出符合角色個性的肌肉吧。

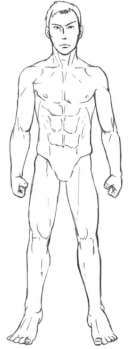

基本體型

此為一般日本男性的身材比例。肌肉的分佈很均衡。

運動員體型

在職業摔角和相撲等運動選手身上經常看到的比例。身上的肌肉全是為了培養瞬發力和破壞力而鍛鍊，作畫的訣竅在於表現出沉著穩重的印象。

格鬥型

一說到肌肉，很多人應該都會聯想到這樣的體型。像健美選手般只針對想要展示的肌肉來進行鍛鍊的身體。作畫的訣竅在於，對斜方肌與闊背肌的部分進行強調。

漫畫型、四格漫畫型

可愛版的體型經常在漫畫中出現。作畫時，會刻意縮小肌肉與身體線條來表現卡通感。畫面上要取得平衡並不容易，在抓到訣竅前需要多練習幾遍。

畫出不同的肌肉

（應用篇）

學完全身整體動作與肌肉畫法的基礎，接下來要根據描繪部位，
將所學應用在複雜的表現上。男女畫法不同是一大要點。

男女肌肉的附著方式

確實掌握男女特徵，畫出兩者差異很重要。
或許有不少人偏好畫起來順手的性別。
不妨趁這個機會，男女性別都平均練習看看。

男性身體與女性身體

下圖為男女體型的對照圖。以人類來說，骨骼的形狀以及肌肉的附著方式，男女都一樣。
男女之間最大的差異在於各部位的骨骼大小。男性骨骼粗，包含鎖骨在內肩膀十分寬大。
女性則以骨骼小、骨盆寬為特徵。

由於鎖骨寬，斜方肌和三角肌闊大，使得男性的肩膀看起來寬闊。

男女都有胸大肌。女性則有乳房附著於胸大肌之上。

與男性相比，女性鎖骨窄、三角肌的面積小，因此肩膀顯得窄小。

男女脊椎骨的數量一樣，但尺寸不同，所以男性就會顯得軀幹比較長。

由於女性每節脊椎較小，因此顯得軀幹比較短。

就整體而言，男性骨盆較女性狹窄。

就整體而言，女性骨盆較男性寬。

POINT

人體除了骨骼和肌肉以外還有脂肪。拿男女體型來比較，男性脂肪少，有明顯的肌肉隆起。女性體脂肪較高，肌肉隆起不像男性那麼明顯，身體呈圓滑的曲線。

手臂與手 肩膀、手臂、手的大小及肌肉隆起等表現，男女完全不一樣。確實掌握兩者特徵，讓肌肉細部表現更上一層樓很重要。

男性

與女性相比，男性以三角肌和肱二頭肌大為特徵。由於附著於手臂的脂肪量較女性少，因此清晰地顯示出各關節的突出部分。

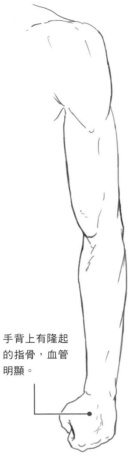

整體來說，男性的手偏大，指頭呈圓弧形。

手背上有隆起的指骨，血管明顯。

女性

女性的肌肉較男性小得多，三角肌和肱二頭肌的隆起也不明顯。體脂肪高，因此呈現圓滑的輪廓特徵。能找到關節的位置，但骨頭隆起不明顯。

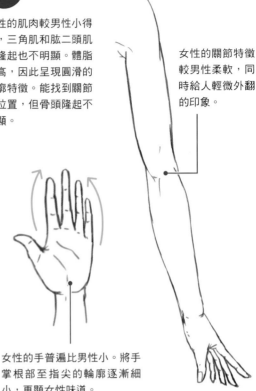

女性的關節特徵較男性柔軟，同時給人輕微外翻的印象。

女性的手普遍比男性小。將手掌根部至指尖的輪廓逐漸細小，更顯女性味道。

女性手臂‧手指的小動作

試著捕捉女性不輕意的小動作。女性的關節彎曲時，皮膚會因肌肉收縮而產生皺摺。與男性相比，女性肌肉柔軟且擁有較多的皮下脂肪，因此腋下、肘關節容易出現皺摺。

胸部 男女體型有別，最大的特徵就在於胸部。在男性身上可以看到肌肉的形狀和動作是以胸肌為中心。女性胸部的肌肉位於在乳房的底端，所以看不見。當女性將身體轉向一側時，胸部曲線也是展現女性特質的部分。

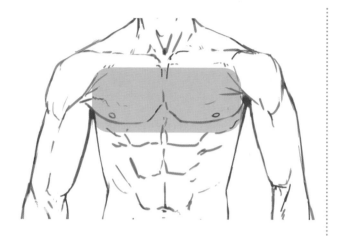

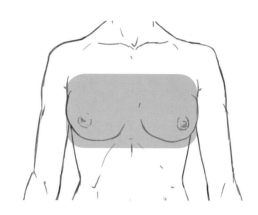

男性 胸肌是男性具代表性的肌肉表現。胸大肌跟腋下連在一起，舉起手臂時，便會帶動胸大肌往上提。透過鍛鍊可以使腹中線兩側的肌肉線條清晰明確。如果不鍛鍊，腹部很容易堆積脂肪，鍛鍊中的人與肥胖的人線條看起來不一樣。

女性 女性的乳房覆蓋於胸大肌之上。另外有從鎖骨連接到肩胛骨，所謂的「胸小肌」。小胸肌的作用就像懸吊一樣，支撐著胸部周圍的肌肉。

女性胸部‧上半身的小動作

女性胸部大小和形狀因人而異，須依照想要描繪的人物角色來採用不同的畫法。同時，表現會因身體方向的改變而改變。當俯身或仰身時，胸部的形狀也會發生變化，仔細觀察，並且不斷地練習。

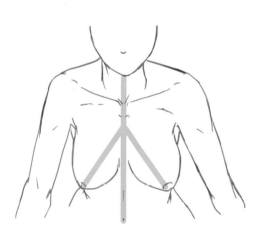

當身體朝下時，乳房會因為本身的重量而往下垂。此時，乳房附著的方向偏向肋骨外側，畫圖時要留意作畫的角度。

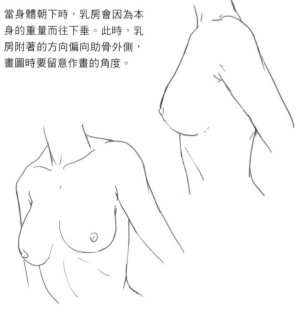

女性的胸形在個體間存在很大差異。形狀越大，重量就越重，且有下垂的傾向。由於乳房十分柔軟，所以形狀會隨著身體姿勢改變而改變，可說是胸部表現的一大特徵。

臉部・頸部 與女性相比，男性的脖子較粗，下顎健壯有力。女性臉部各部分偏小，且帶圓滑曲線。首先，仔細捕捉男女臉上的表情及骨骼很重要。

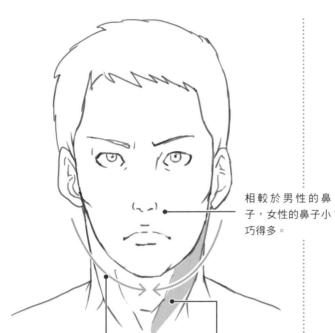

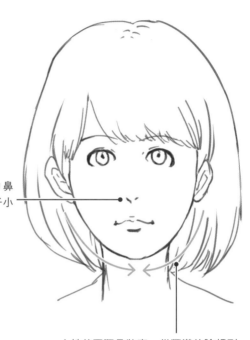

相較於男性的鼻子，女性的鼻子小巧得多。

下顎的骨骼尤其顯現出男女兩性的差異。男性的輪廓多半呈稜角分明的線條，如腮幫子、下巴等等。

男性的胸鎖乳突肌與喉結清晰可見。

女性的下顎骨狹窄，從豐滿的臉頰到下巴線條呈圓弧狀。一般在畫女性時，由於頸部肌肉較少，因此脖子要畫得略細。

男性 男性的臉型偏長方形，顴骨及下顎的骨頭略為突出，從這個方向著手，就能畫出男性特質。此外，脖子上的喉結明顯突出。只要強調眉毛的粗度，男性味道立刻明顯提升。

女性 女性臉部比較小，顴骨和下顎的骨頭亦不突出，整體上給人略呈圓形的印象，脖子上的喉結不明顯。把鼻子畫小一點，就能展現出女性的特質。

女性臉部・頸部的小動作 女性的五官整體偏小，表情肌上有脂肪層覆蓋，因此臉頰呈圓弧形。在漫畫中，會刻意不將女性的鼻樑畫出來，因此為了打好基礎，在畫仰視或俯視等不容易畫的構圖時，也要留意鼻子的高度及立體感，並試著練習看看。

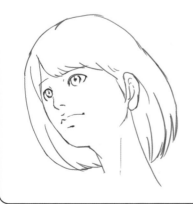

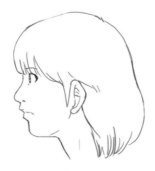

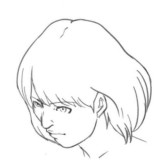

| 腳・下半身 | 與男性相比，女性整體上腿較細，肌肉的隆起也不明顯。脂肪分佈也是女性為多，男性以脂肪層薄，肌肉線條清晰為特徵。 |

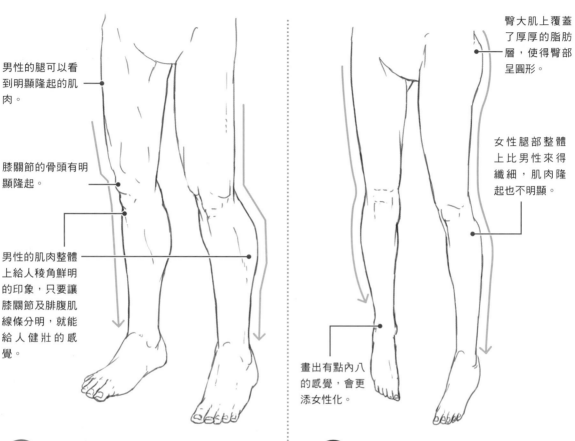

男性的腿可以看到明顯隆起的肌肉。

膝關節的骨頭有明顯隆起。

男性的肌肉整體上給人稜角鮮明的印象，只要讓膝關節及腓腹肌線條分明，就能給人健壯的感覺。

臀大肌上覆蓋了厚厚的脂肪層，使得臀部呈圓形。

女性腿部整體上比男性來得纖細，肌肉隆起也不明顯。

畫出有點內八的感覺，會更添女性化。

男性 男性腿部脂肪較少，大腿肌肉及腓腹肌的肌肉稜角分明，且膝關節的骨頭有明顯隆起。

女性 女性腿部肌肉隆起等不明顯，整體呈圓弧曲線，腳尖部位較細也較小。

女性腿部・下半身的小動作　女性腿部關節較男性來得柔軟，能輕鬆做到對男性而言較困難的坐姿。

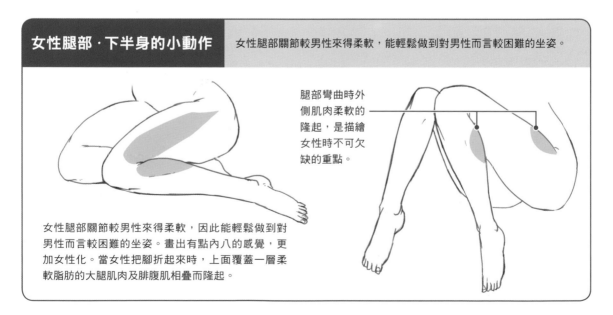

腿部彎曲時外側肌肉柔軟的隆起，是描繪女性時不可欠缺的重點。

女性腿部關節較男性來得柔軟，因此能輕鬆做到對男性而言較困難的坐姿。畫出有點內八的感覺，更加女性化。當女性把腳折起來時，上面覆蓋一層柔軟脂肪的大腿肌肉及腓腹肌相疊而隆起。

女性的各種全身姿態

描繪女性時，要拿捏肌肉隆起的程度，不能太明顯。想像肌肉上覆蓋一層薄薄脂肪層，注意整體偏圓弧形曲線很重要。

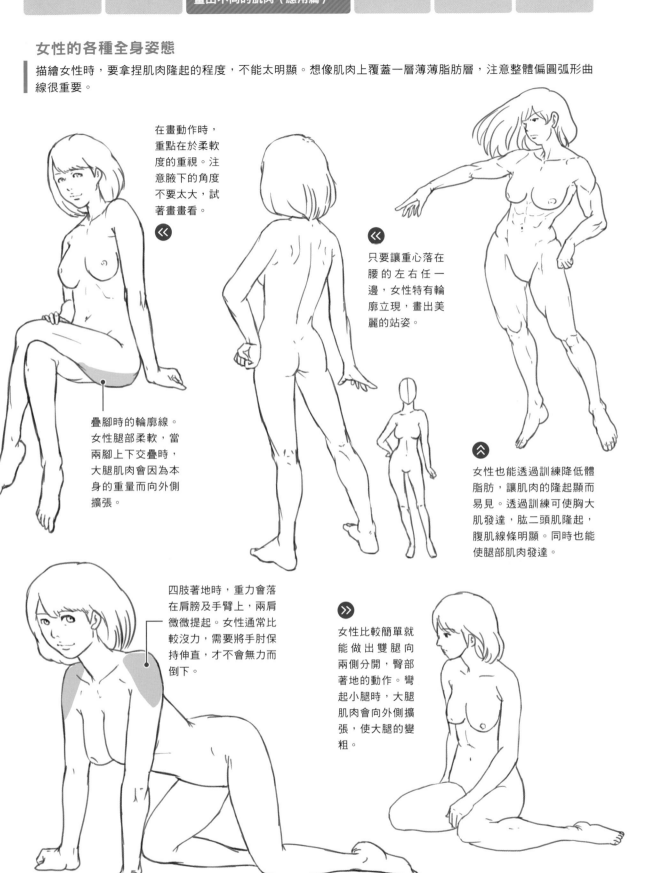

在畫動作時，重點在於柔軟度的重視。注意腋下的角度不要太大，試著畫畫看。

疊腳時的輪廓線。女性腿部柔軟，當兩腳上下交疊時，大腿肌肉會因為本身的重量而向外側擴張。

只要讓重心落在腰的左右任一邊，女性特有輪廓立現，畫出美麗的站姿。

女性也能透過訓練降低體脂肪，讓肌肉的隆起顯而易見。透過訓練可使胸大肌發達，肱二頭肌隆起，腹肌線條明顯。同時也能使腿部肌肉發達。

四肢著地時，重力會落在肩膀及手臂上，兩肩微微提起。女性通常比較沒力，需要將手肘保持伸直，才不會無力而倒下。

女性比較簡單就能做出雙腿向兩側分開，臀部著地的動作。彎起小腿時，大腿肌肉會向外側擴張，使大腿的變粗。

各年齡層的肌肉畫法

人會隨著年齡增長而成長。
肌肉的表現也會因年齡改變而產生很大的變化。
試著以各年齡層的人來練習作畫吧。

不同年齡的肌肉附著方式

肌肉的大小、附著方式以及脂肪的覆蓋等,會依年齡大小而不同。在此介紹從嬰兒到老人,在處理不同年齡的肌肉附著方式,以及使用不同的畫法時的訣竅。

POINT

最近畫插圖的人,作畫時常常忘了把人物的年齡考量進去。畫的人物整體偏向14歲到17歲之間,年齡範圍很窄。除了自己較容易畫的年齡外,也要練習學會畫各種年齡層的人。

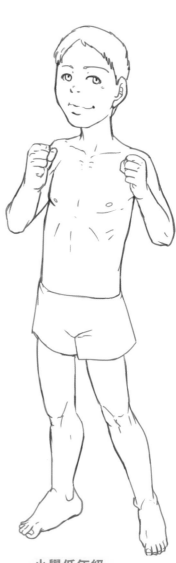

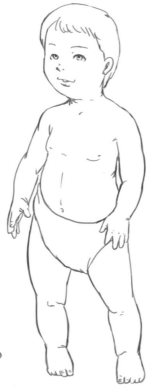

0到1歲

0歲的寶寶由於頸部肌肉尚未發展成熟,必須輔以支撐。隨著嬰兒逐漸發育,開始能夠抬起上身,但雙腳還沒有足夠力量支撐自己的重量,所以只能用爬的。

1歲到3歲

頸部肌肉有足夠的力量支撐頭的重量,脖子能夠挺立。腳也有足夠力量支撐自身體重,自行站起來走路。

小學低年級

這個年齡的孩子運動量大、沒有明顯的脂肪,從外觀就可清楚看到骨頭的隆起、肋骨的位置等。肌肉的發育尚未成熟,但由於身體輕,可以輕鬆做到快跑等等的運動。

中學到高中

在國高中時期，胸肌等肌群變得發達，肌肉明顯隆起。由於體重也開始變重，導致支撐全身的腿部肌肉變得發達。

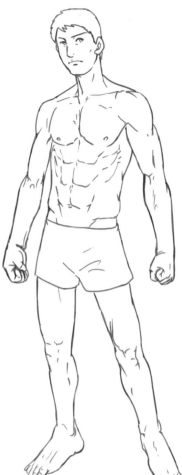

20歲到30歲

到了青年期，全身肌肉發育成熟。肌肉藉由鍛鍊變得更發達，作畫時可將富有彈性、明顯隆起的肌肉線條描繪出來。同時，體型約從這個年齡起，會因為運動量以及對營養素的吸收而產生變化。

40歲到50歲

人過中年後，隨著肌力下降，用來支撐身體的肌群會逐漸退化萎縮，如胸大肌、腹肌和腿部肌肉等。伴隨著運動量減少，導致腹部等部位容易堆積脂肪。

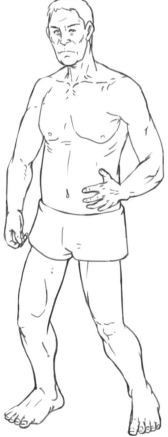

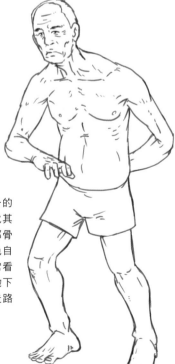

70歲以後

邁入老年後，全身的肌力明顯下滑，尤其是支撐全身的腿部骨質及肌肉不可避免自然衰退。我們經常看到老人家肌肉鬆弛下垂，彎腰駝背，走路帶拐杖支撐。

| 老化與肌肉 | 從側面看身體成長的過程，肌肉的增減如下圖所示。肌肉從20歲前後開始發達，身高也達到巔峰。步入老年後，骨骼、肌肉都呈現退化，身高也慢慢縮水。作畫時，也要留意到身高的差異。 |

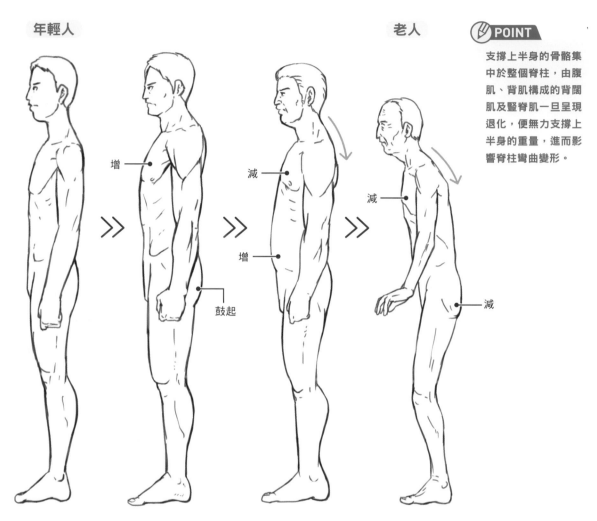

年輕人

老人

增

減

增

減

鼓起

減

減

POINT

支撐上半身的骨骼集中於整個脊柱，由腹肌、背肌構成的背闊肌及豎脊肌一旦呈現退化，便無力支撐上半身的重量，進而影響脊柱彎曲變形。

| 不同部位・老人肌肉的特徵 | 當肌肉逐漸失去彈性、肌力下降時，便漸漸浮現皺紋，全身肌肉開始流失。由於飲食也多半偏向低脂飲食，體脂肪率低就會造成皮膚鬆弛。 |

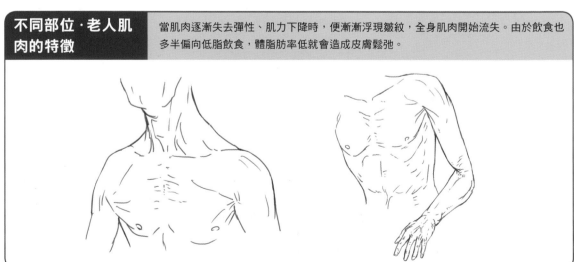

表情肌的不同畫法

隨著年齡的增長，全身上下最明顯變化的部份就是臉部。皺紋、皮膚鬆弛等，是描繪時希望表現出來的要素。當你將皺紋等的立體感表現出來時，會發現原來這麼有趣，請積極地練習看看。

20 歲前後	50 歲前後	70 歲前後
男性		
女性		
20 幾歲的男女，表情肌發達，肌肉富有彈性，整體表情給人嬌嫩的感覺。同時又是皺紋少的年紀，請畫出表情生動、富有彈性的臉蛋。	這個年紀臉部肌肉有點下垂，臉稍微變長。整體而言，肌肉失去彈性，臉上的皺紋與白頭髮開始變得明顯。法令紋代表嘴角周圍的肌肉力量衰退，當臉上畫出法令紋，會讓人覺得突然老了好幾歲。	肌肉和脂肪減少，肌肉大量失去了彈性。肌肉抵抗不了地心引力的摧殘造成下垂，導致贅肉和皮膚皺摺變得明顯，將大部分的頭髮塗成白色，就能表現出老人的特徵。

發達肌肉的表現

當身體練成像健美先生一樣，肌肉的隆起程度會更明顯。
這類型的肌肉角色在電玩遊戲和美國超級英雄漫畫中很常出現。
為了畫出酷炫十足的超級英雄，試著練習把肌肉畫得更為隆起的畫法。

男性發達的肌肉

練到像健美先生的肌肉，脂肪含量極少，而且可從體表看到肌肉的形狀和動作。把發達的肌肉當作Q版體型人物的基本畫法，好好加以練習吧。

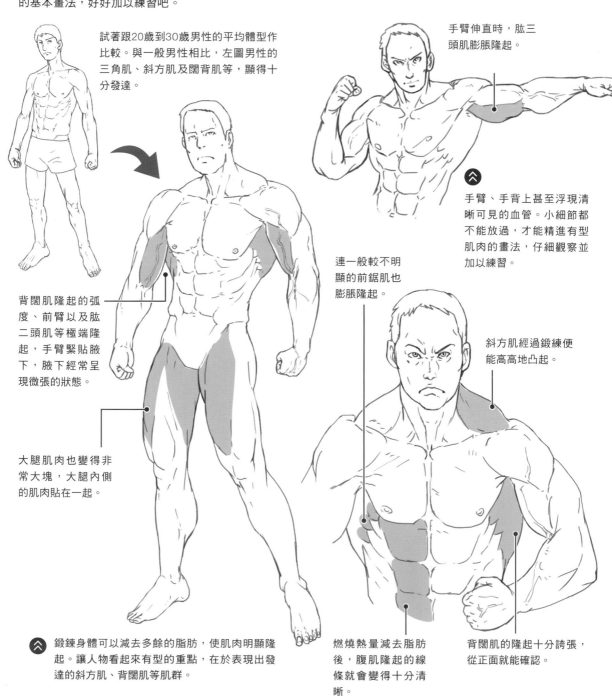

試著跟20歲到30歲男性的平均體型作比較。與一般男性相比，左圖男性的三角肌、斜方肌及闊背肌等，顯得十分發達。

背闊肌隆起的弧度、前臂以及肱二頭肌等極端隆起，手臂緊貼腋下，腋下經常呈現微張的狀態。

大腿肌肉也變得非常大塊，大腿內側的肌肉貼在一起。

手臂伸直時，肱三頭肌膨脹隆起。

手臂、手背上甚至浮現清晰可見的血管。小細節都不能放過，才能精進有型肌肉的畫法，仔細觀察並加以練習。

連一般較不明顯的前鋸肌也膨脹隆起。

斜方肌經過鍛鍊便能高高地凸起。

鍛鍊身體可以減去多餘的脂肪，使肌肉明顯隆起。讓人物看起來有型的重點，在於表現出發達的斜方肌、背闊肌等肌群。

燃燒熱量減去脂肪後，腹肌隆起的線條就會變得十分清晰。

背闊肌的隆起十分誇張，從正面就能確認。

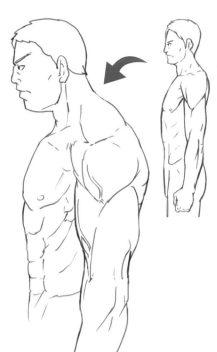

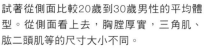

試著從側面比較20歲到30歲男性的平均體型。從側面看上去，胸腔厚實，三角肌、肱二頭肌等的尺寸大小不同。

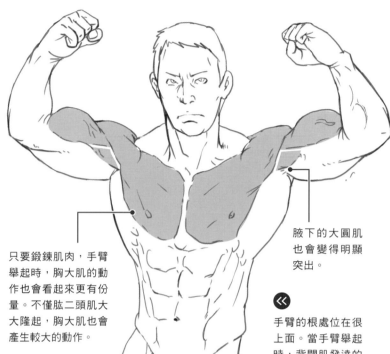

從側面看鍛鍊過的身體，會發現身體輪廓因鍛鍊出來的肌肉，使胸腔增厚不少。

只要鍛鍊肌肉，手臂舉起時，胸大肌的動作也會看起來更有份量。不僅肱二頭肌大大隆起，胸大肌也會產生較大的動作。

腋下的大圓肌也會變得明顯突出。

手臂的根處位在很上面。當手臂舉起時，背闊肌發達的模樣顯而易見。當手臂彎起時肱二頭肌膨脹的模樣也要仔細畫出來。

經由鍛鍊能去除身體多餘的脂肪並使肌肉膨脹，引起肌肉與皮膚之間的血管浮現。能從肩膀、肱二頭肌及肱橈肌這些部位的手背上看到，試著將它畫出來。

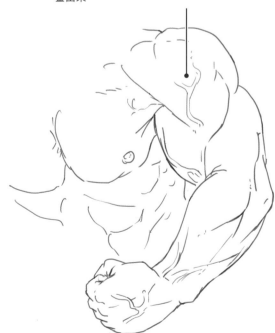

從背面看時，可以看到平時不明顯的斜方肌膨脹隆起。人體肌肉越鍛鍊越發達，越來越強壯。

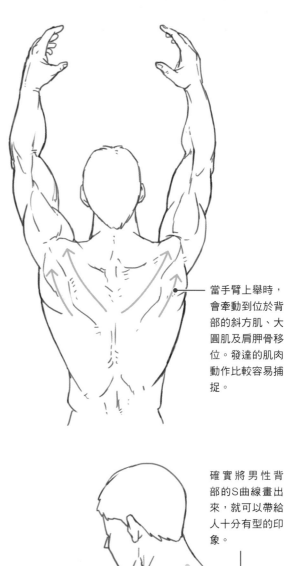

POINT

一般背部的肩胛骨線條比較明顯，經過鍛鍊後，棘下肌和大圓肌會逐漸變得明顯。

棘下肌

大圓肌

當手臂上舉時，會牽動到位於背部的斜方肌、大圓肌及肩胛骨移位。發達的肌肉動作比較容易捕捉。

在臀部肌肉中臀大肌是脂肪較多的部分，透過鍛鍊可減去多餘的脂肪，使肌肉纖維比較明顯可見。

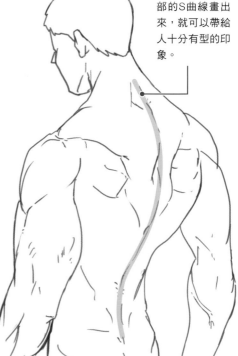

確實將男性背部的S曲線畫出來，就可以帶給人十分有型的印象。

腓腹肌發達，膨脹隆起。

⌃ 從背面看時，可以看到斜方肌、背闊肌十分發達。為了畫出有厚度的肌肉，有時間也要練習背部的肌肉。

當你畫出帥氣十足的背部，個性有型的人物插畫自然就完成了。

女性發達的肌肉

女性經過鍛鍊也能呈現體脂肪少，從體表看到紋理清晰的肌肉。捕捉發達肌肉的線條同時，保留胸部及臀部的圓弧曲線，這樣一來就能保有女性獨有的特質。

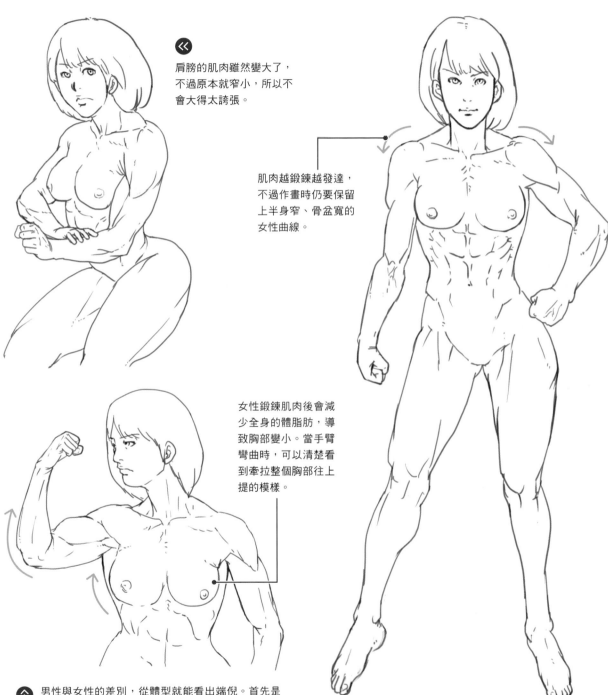

肩膀的肌肉雖然變大了，不過原本就窄小，所以不會大得太誇張。

肌肉越鍛鍊越發達，不過作畫時仍要保留上半身窄、骨盆寬的女性曲線。

女性鍛鍊肌肉後會減少全身的體脂肪，導致胸部變小。當手臂彎曲時，可以清楚看到牽拉整個胸部往上提的模樣。

男性與女性的差別，從體型就能看出端倪。首先是骨骼。相較於男性，女性肩膀窄，骨盆寬。由於基本骨架不變，即便有肌肉附著，形體還保留著女性輪廓。軀幹的長度也不變。在肌肉大小方面，同樣由於女性天生肌肉小塊２，因此不會變成男性那樣的大肌肉。

只要透過訓練，女性也能鍛鍊成像健美小姐般的身材。肌肉的附著方式與男性相同，但因為有乳房，加上女性骨骼較男性纖細，所以在輪廓上出現差異。

71

以誇張手法表現各種肌肉

所謂誇張化表現，是動漫經常運用到的表現手法。
肌肉的表現可以說是以一般人不會有的龐大體格，
展現強而有力的重要表現方法。

男性 只要增加尋常方式鍛鍊出來肌肉量，就能輕鬆畫出誇張化表現的肌肉。運用透視法將上半身畫得較
為壯碩等，就能使效果更突顯。

加入透視法，以
由上往下的視點
來描繪誇張化表
現的肌肉。透過
透視技巧，可以
讓上半身的肌肉
看起來更壯碩有
力。

在男性的誇張表現中，作
畫時多半會把肌肉增大，
拉長腿的長度。象徵主
角身體是特別鍛鍊過的表
現。

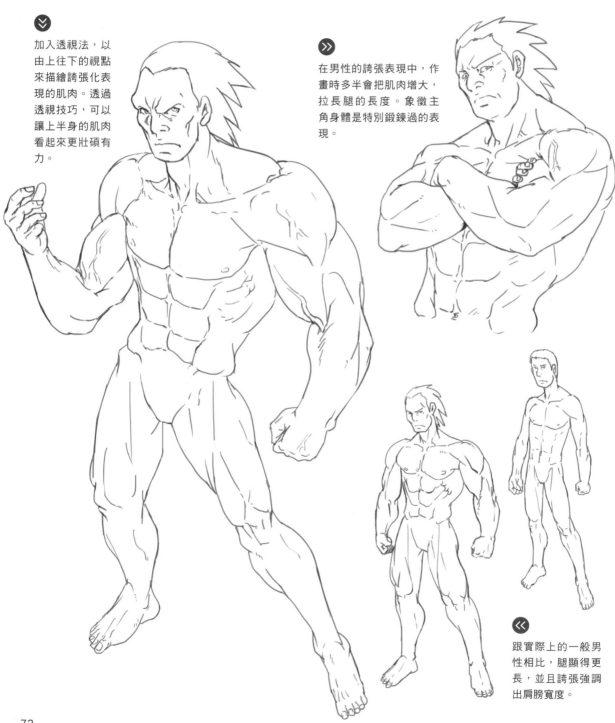

跟實際上的一般男
性相比，腿顯得更
長，並且誇張強調
出肩膀寬度。

女性 〉 描繪女性時，不只肌肉，對於胸部及臀部大小多半也會進行誇張化的表現。按照基本的原則，練習將想要展現的部分畫得又大又符合平衡。

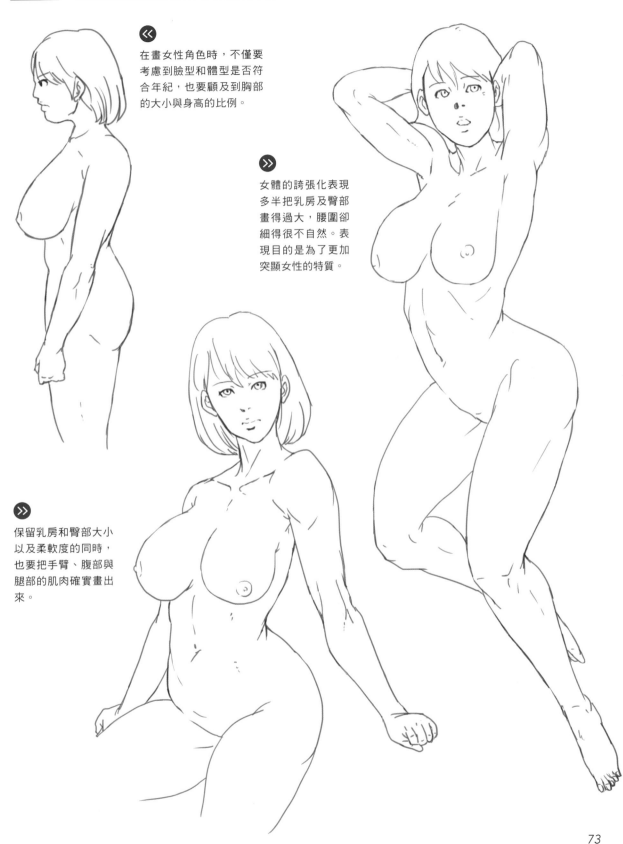

在畫女性角色時，不僅要考慮到臉型和體型是否符合年紀，也要顧及到胸部的大小與身高的比例。

女體的誇張化表現多半把乳房及臀部畫得過大，腰圍卻細得很不自然。表現目的是為了更加突顯女性的特質。

保留乳房和臀部大小以及柔軟度的同時，也要把手臂、腹部與腿部的肌肉確實畫出來。

73

動態姿勢與肌肉

留意誇張化表現並刻意將腿畫長，英雄般的姿勢就大功告成了。但是只著重誇張化表現，素描基礎不佳容易導致畫面的平衡感崩壞，因此大量練習基本肌肉、身形比例和素描很重要。

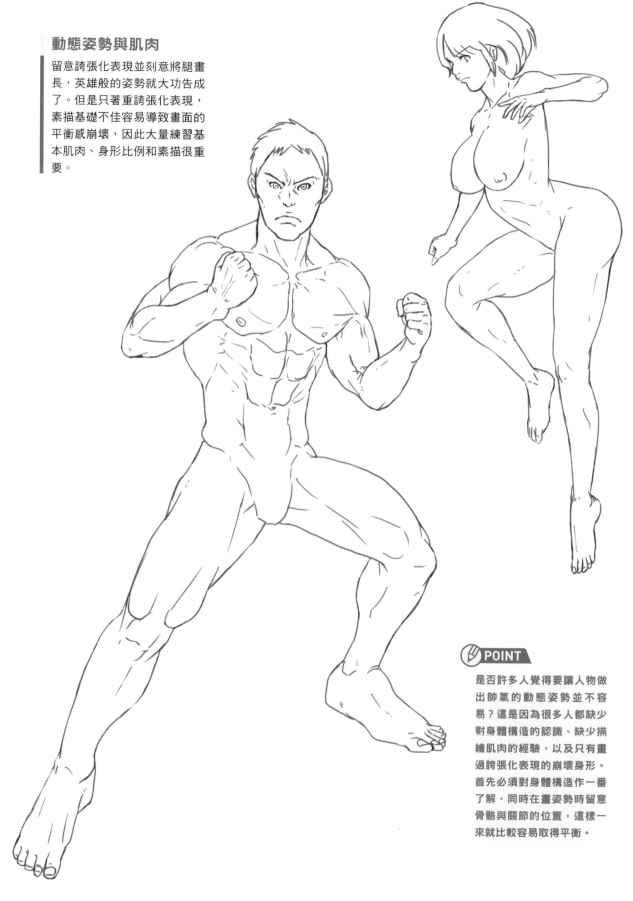

POINT

是否許多人覺得要讓人物做出帥氣的動態姿勢並不容易？這是因為很多人都缺少對身體構造的認識、缺少描繪肌肉的經驗，以及只有畫過誇張化表現的崩壞身形。首先必須對身體構造作一番了解，同時在畫姿勢時留意骨骼與關節的位置，這樣一來就比較容易取得平衡。

各種創造角色的 肌肉誇張表現

在此要練習來炒熱動畫、漫畫和遊戲氣氛，有著誇張肌肉，各種體型的角色。對人體構造有所理解之後，試著天馬行空創造出各種不同的角色吧。

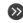 在畫瘦到見骨的角色時，要鮮明地描繪出骨頭線條。由於肌肉變得很薄，可以突顯出肋骨等線條。

 舉個例來說，可以試著畫出肌肉異常發達的大叔。這種體型在現實世界中幾乎不存在，卻是漫畫、動漫中常見的角色。

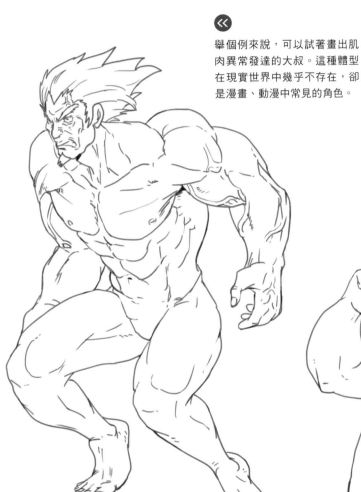

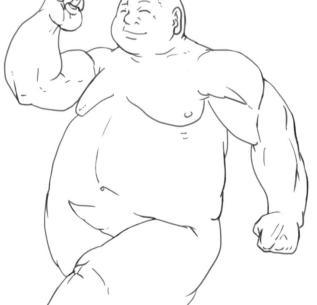

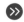 肥胖者表面覆蓋一層脂肪，但身體構造與一般人無異。肥胖者因下巴、腹部等處有脂肪分佈，因此肌肉線條不明顯為其特徵。在手臂等部位畫出一些肌肉，會給人一種雖然肥胖但還是孔武有力的印象。

表達情緒的肌肉表現

人類能夠活動臉部肌肉，做出各式各樣不同的表情。
做出各種臉部表情的肌肉統稱為表情肌。
為了讓人物展現各種情感演技，要一邊思考肌肉構造一邊練習。

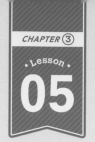

悲傷　描繪悲傷時重點不僅在於表情，臉的角度也很重要，可以畫出頭低低的模樣。當人心情沮喪時，就會出現低頭沮喪的表情。把眉毛的部分畫成有點下垂，眼睛稍微朝下看，面部朝下，看起來更顯悲傷。

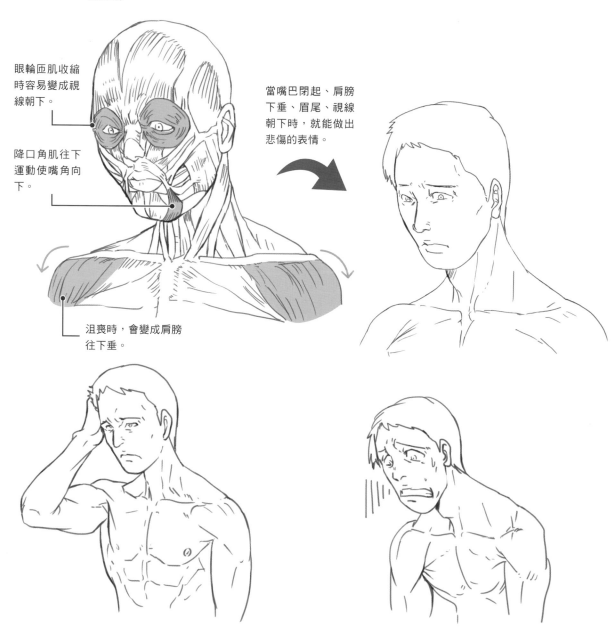

眼輪匝肌收縮時容易變成視線朝下。

降口角肌往下運動使嘴角向下。

當嘴巴閉起、肩膀下垂、眉尾、視線朝下時，就能做出悲傷的表情。

沮喪時，會變成肩膀往下垂。

⤊ 表情加上用手扶著頭的姿勢，就能表現出苦惱的模樣。

⤊ 以漫畫的表現方式誇大動作時，會刻意把眉尾畫成低垂，表情明顯垂頭喪氣，這樣一來就能加重沮喪感及悲傷感。

憤怒 　要表現憤怒表情時，可使臉的角度稍微抬高，畫出由下往上瞪著對方看的視線。同時，把肩膀畫成聳肩，能表現出用全身表達生氣的模樣。

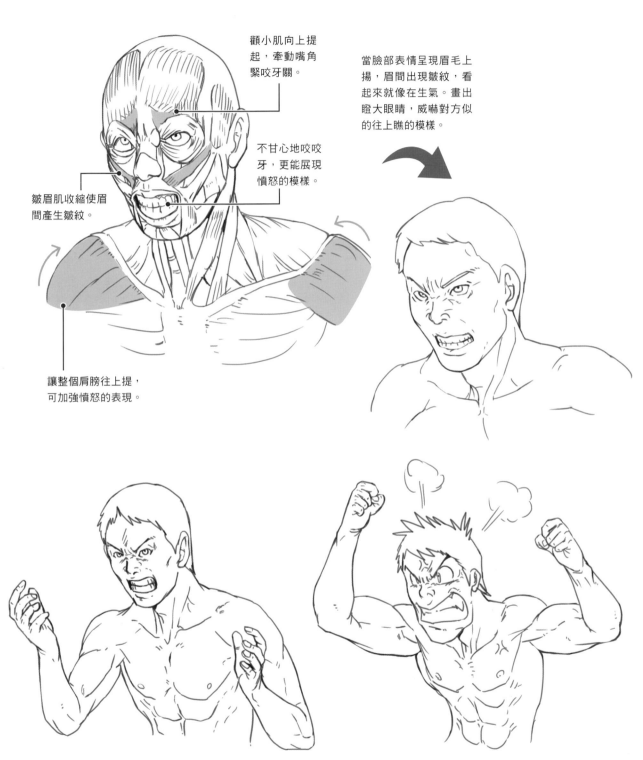

顴小肌向上提起，牽動嘴角緊咬牙關。

皺眉肌收縮使眉間產生皺紋。

不甘心地咬咬牙，更能展現憤怒的模樣。

讓整個肩膀往上提，可加強憤怒的表現。

當臉部表情呈現眉毛上揚，眉間出現皺紋，看起來就像在生氣。畫出瞪大眼睛，威嚇對方似的往上瞧的模樣。

⊗ 生氣的表情加上情緒性手勢，看起來就是憤怒至極的演技。

⊗ 在漫畫中，會加大眉毛上提的幅度，使臉上浮現青筋，張大嘴巴等的誇張表現，來呈現更加憤怒的表情。

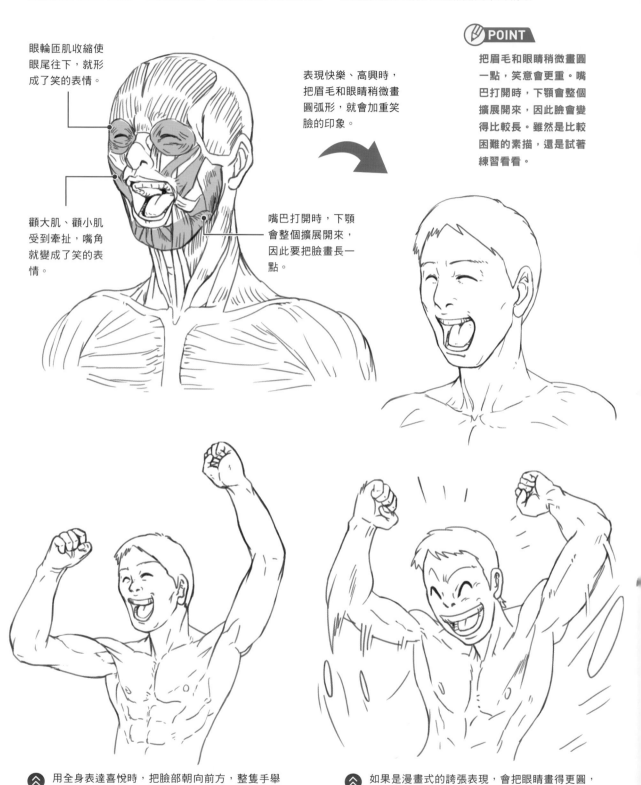

高興・喜悅 當人們表現快樂、高興等正面情感時，會將臉部朝上。畫出嘴巴張開露出牙齒、嘴角往上揚的模樣，能讓表情笑得更自然，可用整張臉表達從心底流露出來的情感。

眼輪匝肌收縮使眼尾往下，就形成了笑的表情。

表現快樂、高興時，把眉毛和眼睛稍微畫圓弧形，就會加重笑臉的印象。

顴大肌、顴小肌受到牽扯，嘴角就變成了笑的表情。

嘴巴打開時，下顎會整個擴展開來，因此要把臉畫長一點。

POINT

把眉毛和眼睛稍微畫圓一點，笑意會更重。嘴巴打開時，下顎會整個擴展開來，因此臉會變得比較長。雖然是比較困難的素描，還是試著練習看看。

用全身表達喜悅時，把臉部朝向前方，整隻手舉高，就會顯出整個人都很高興的模樣。

如果是漫畫式的誇張表現，會把眼睛畫得更圓，嘴角上揚幅度更高。大動作地舉起手，以臉和整個身體來表達喜悅。

緊張 當表現緊張的表情時，要讓臉部微微朝下，畫出往上看著對方的感覺，整個人看起來會顯得更緊張一些。不只是臉，讓全身肌肉表現出僵硬感，就能營造出緊張感。

整張臉的肌肉都處於僵硬緊張的感覺。

臉部微微朝下，眼睛往上看。讓眉毛稍微往上，表情就會顯得有點僵硬。把嘴巴畫成一直線，加上幾滴冷汗，就能傳達出緊張感。

肩膀微微拱起，肌肉緊繃僵硬。

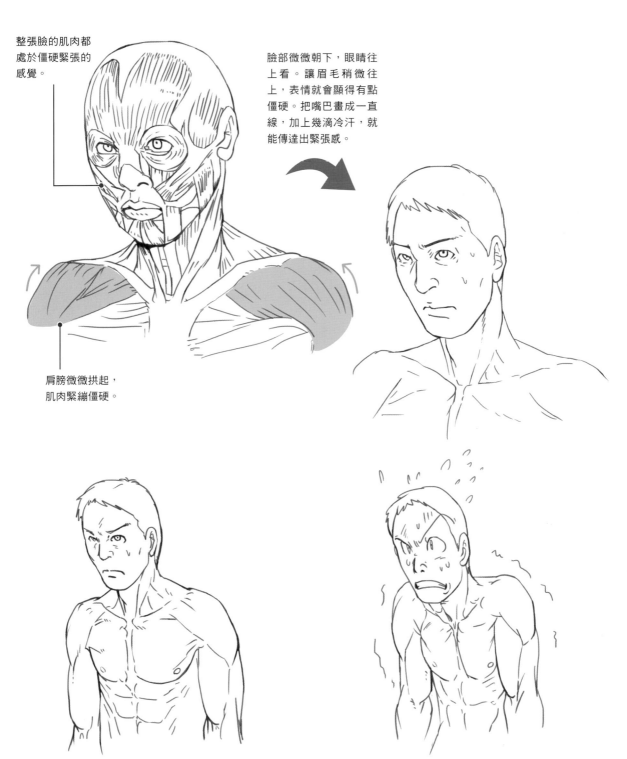

🔼 當人緊張時，會不由自主拱起肩膀，全身僵硬。仔細捕捉肌肉微妙的僵硬感，並且表現出來。

🔼 在漫畫式的表現手法中，會讓肩膀高高拱起，以及一身多到誇張的冷汗。畫出身體微微發抖的模樣，更能表現出緊張感。

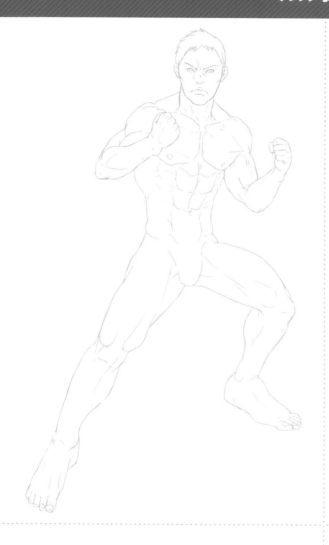

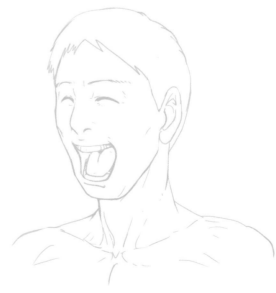

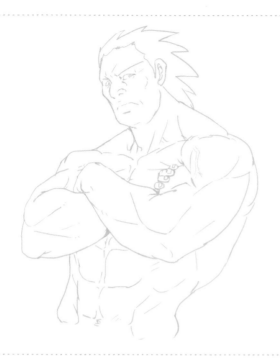

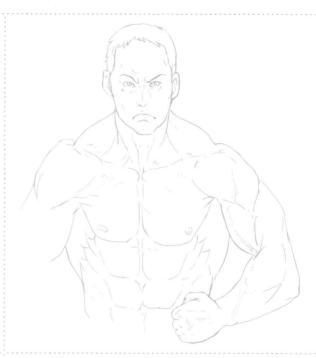

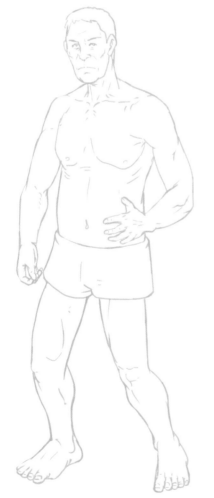

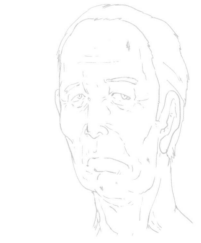

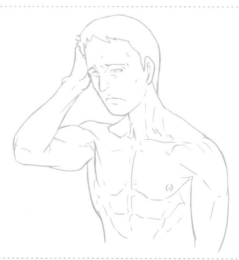

學習人體的重心與平衡

試試看畫出人物單純站立不動的姿勢。動作雖簡單,但要取得平衡卻比想像中困難。這時欠缺的是重心與中心線的概念,趁這個機會學起來吧。

取得重心與平衡的方法

當人們站立或坐下時,會很自然地維持身體平衡。若重心不在正中央,或受重力的位置不對,就會失去平衡而傾倒。作畫時也是,一不小心畫面就失去平衡,要特別注意。

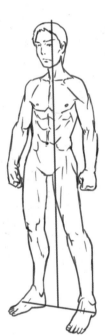

≪ 在頭頂到兩腳以及兩腳之間各畫一直線,只要畫出中心點,就可以很容易地取得平衡。

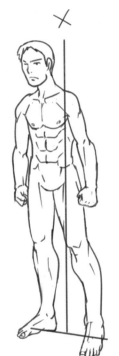

≪ 以直線作為基準,一旦身體軸心偏離中心點,即使以站姿不變,也會呈現失去平衡的狀態。一旦重心不穩,身體不是向前傾就往後仰,看起來一點都不有型。

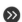

≫ 當人站立時,重心應該落在正中央。不管雙腳張開的角度多大,重心一定是在正中央。感覺平衡跑掉時,試著畫出基準線做確認。

≪ 當採坐姿身體往後倒的姿勢時,重心會在後面,只要失去雙手支撐身體就會傾倒。作畫時要想像重心會落在什麼位置。想不通時,只要把姿勢做出來,親身體會,就能容易理解。

試著畫出不同的
場景（實踐篇）

第四章要介紹配合運動、動作等場景會出現的一些姿勢。
讓我們留意肌肉及身體的構造，一邊學習各種場景中出現的帥氣姿勢及動作表現。

有華麗動作的場景

CHAPTER ④ · Lesson · 01

本章節將以不同的情景介紹在運動及格鬥中出現的華麗動作。
較難掌握的姿勢和動作要畫得好，訣竅在於透過不斷練習，直到牢牢記住為止。
作畫時，試著讓每一個細小環節串連在一起，如身體的轉動、指尖、表情等等。

運動篇【球技】投球

試著畫出投手投球的姿勢。透過照片仔細觀察從腳到手指頭的每個動作，
並嘗試畫畫看。

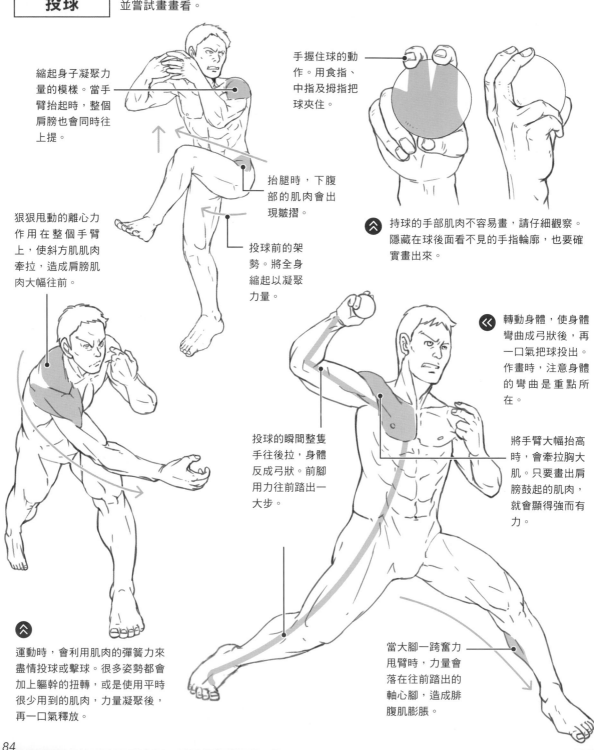

縮起身子凝聚力量的模樣。當手臂抬起時，整個肩膀也會同時往上提。

手握住球的動作。用食指、中指及拇指把球夾住。

抬腿時，下腹部的肌肉會出現皺摺。

投球前的架勢。將全身縮起以凝聚力量。

狠狠甩動的離心力作用在整個手臂上，使斜方肌肌肉牽拉，造成肩膀肌肉大幅往前。

⊗ 持球的手部肌肉不容易畫，請仔細觀察。隱藏在球後面看不見的手指輪廓，也要確實畫出來。

《 轉動身體，使身體彎曲成弓狀後，再一口氣把球投出。作畫時，注意身體的彎曲是重點所在。

投球的瞬間整隻手往後拉，身體反成弓狀。前腳用力往前踏出一大步。

將手臂大幅抬高時，會牽拉胸大肌。只要畫出肩膀鼓起的肌肉，就會顯得強而有力。

⊗ 運動時，會利用肌肉的彈簧力來盡情投球或擊球。很多姿勢都會加上軀幹的扭轉，或是使用平時很少用到的肌肉，力量凝聚後，再一口氣釋放。

當大腳一跨奮力甩臂時，力量會落在往前踏出的軸心腳，造成腓腹肌膨脹。

運動篇【球技】
打擊

棒球打者猛烈揮棒的姿勢。體重施加於軸心腳的動作是特徵的打法。作畫時，需留意腿部動作及肌肉隆起的部分。

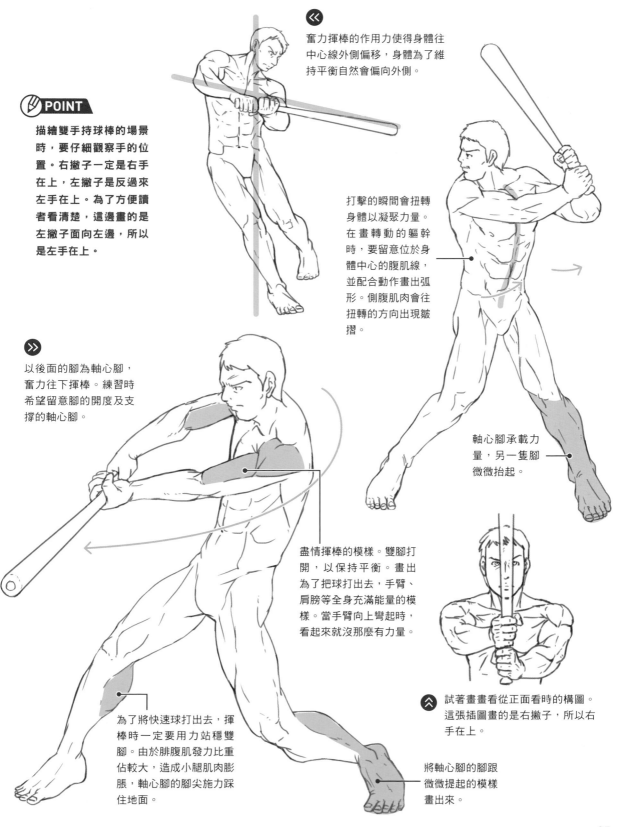

≪
奮力揮棒的作用力使得身體往中心線外側偏移，身體為了維持平衡自然會偏向外側。

POINT
描繪雙手持球棒的場景時，要仔細觀察手的位置。右撇子一定是右手在上，左撇子是反過來左手在上。為了方便讀者看清楚，這邊畫的是左撇子面向左邊，所以是左手在上。

打擊的瞬間會扭轉身體以凝聚力量。在畫轉動的軀幹時，要留意位於身體中心的腹肌線，並配合動作畫出弧形。側腹肌肉會往扭轉的方向出現皺摺。

≫
以後面的腳為軸心腳，奮力往下揮棒。練習時希望留意腳的開度及支撐的軸心腳。

軸心腳承載力量，另一隻腳微微抬起。

盡情揮棒的模樣。雙腳打開，以保持平衡。畫出為了把球打出去，手臂、肩膀等全身充滿能量的模樣。當手臂向上彎起時，看起來就沒那麼有力量。

試著畫畫看從正面看時的構圖。這張插圖畫的是右撇子，所以右手在上。

為了將快速球打出去，揮棒時一定要用力站穩雙腳。由於腓腹肌發力比重佔較大，造成小腿肌肉膨脹，軸心腳的腳尖施力踩住地面。

將軸心腳的腳跟微微提起的模樣畫出來。

籃球

籃球員的體型以身材高的人居多為特徵。再加上不斷地跑動，試著畫出具有躍動感的姿勢。

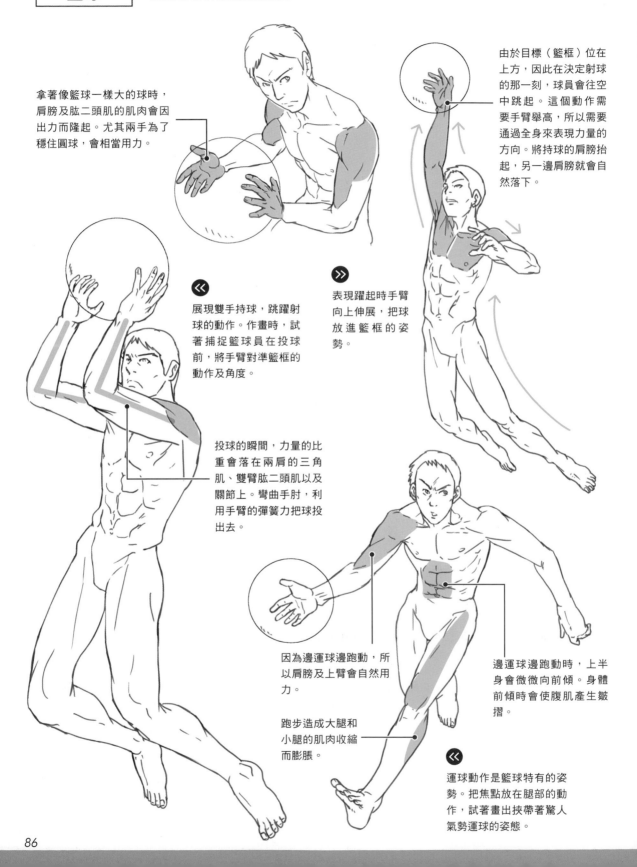

拿著像籃球一樣大的球時，肩膀及肱二頭肌的肌肉會因出力而隆起。尤其兩手為了穩住圓球，會相當用力。

由於目標（籃框）位在上方，因此在決定射球的那一刻，球員會往空中跳起。這個動作需要手臂舉高，所以需要通過全身來表現力量的方向。將持球的肩膀抬起，另一邊肩膀就會自然落下。

《 展現雙手持球，跳躍射球的動作。作畫時，試著捕捉籃球員在投球前，將手臂對準籃框的動作及角度。

》 表現躍起時手臂向上伸展，把球放進籃框的姿勢。

投球的瞬間，力量的比重會落在兩肩的三角肌、雙臂肱二頭肌以及關節上。彎曲手肘，利用手臂的彈簧力把球投出去。

因為邊運球邊跑動，所以肩膀及上臂會自然用力。

跑步造成大腿和小腿的肌肉收縮而膨脹。

邊運球邊跑動時，上半身會微微向前傾。身體前傾時會使腹肌產生皺摺。

《 運球動作是籃球特有的姿勢。把焦點放在腿部的動作，試著畫出挾帶著驚人氣勢運球的姿態。

運動篇【球技】
足球

由於球員們在比賽中不時地跑動，所以大多以身材精瘦、腿部肌肉發達為體型特徵。足球運動主要是用腳踢球，所以姿勢著重在腿部的表現。

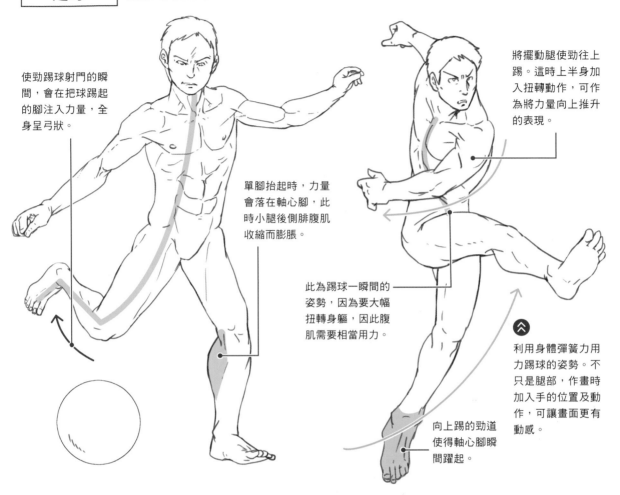

使勁踢球射門的瞬間，會在把球踢起的腳注入力量，全身呈弓狀。

單腳抬起時，力量會落在軸心腳，此時小腿後側腓腹肌收縮而膨脹。

此為踢球一瞬間的姿勢，因為要大幅扭轉身軀，因此腹肌需要相當用力。

將擺動腿使勁往上踢。這時上半身加入扭轉動作，可作為將力量向上推升的表現。

利用身體彈簧力用力踢球的姿勢。不只是腿部，作畫時加入手的位置及動作，可讓畫面更有動感。

向上踢的勁道使得軸心腳瞬間躍起。

用單手擋球時，整顆球的速度及重量會落在手臂上。此時，施加在肩膀的三頭肌、肱二頭肌以及手腕的力量佔了相當大的比重。

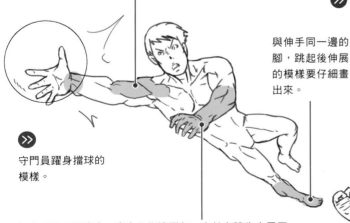

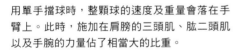

守門員躍身擋球的模樣。

把力量注入下半身，奮力向側邊躍起。由於身體失去了平衡，為了避免受傷會反射性地伸出左手。

過頭射球。把身體升起在空中把球踢出。

與伸手同一邊的腳，跳起後伸展的模樣要仔細畫出來。

踢球的瞬間，會利用臀部臀大肌與大腿後側股二頭肌的彈簧力把球快速踢出去。考慮力量產生的方向，畫出肌肉相互牽動的動作。

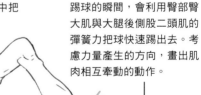

姿勢變得相當不穩定。要以這個姿勢踢球，必須運用腹肌力量把身體升起，以取得平衡。

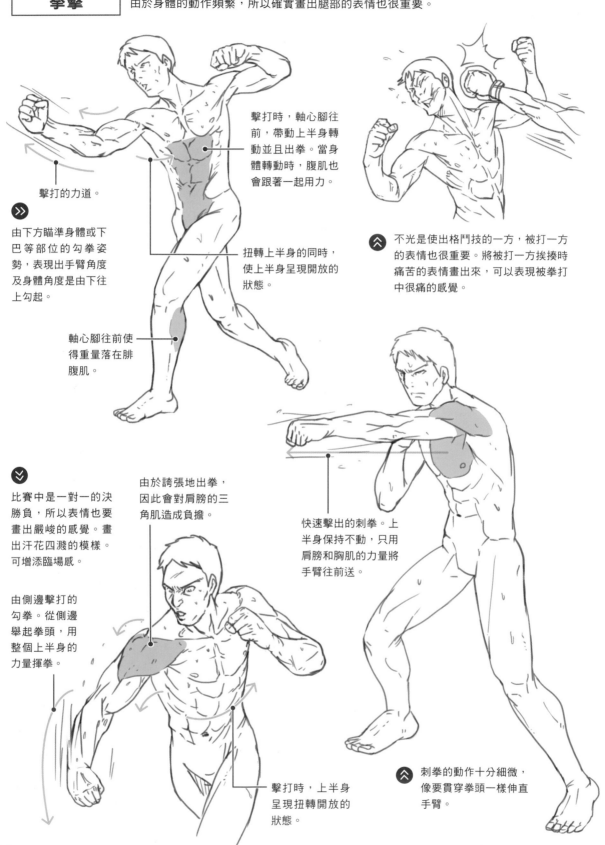

外國很多大塊頭的選手，但日本拳擊手體型較小、體重較輕，因此多半是細瘦體型。
由於身體的動作頻繁，所以確實畫出腿部的表情也很重要。

擊打時，軸心腳往前，帶動上半身轉動並且出拳。當身體轉動時，腹肌也會跟著一起用力。

擊打的力道。

≫ 由下方瞄準身體或下巴等部位的勾拳姿勢，表現出手臂角度及身體角度是由下往上勾起。

扭轉上半身的同時，使上半身呈現開放的狀態。

軸心腳往前使得重量落在腓腹肌。

不光是使出格鬥技的一方，被打一方的表情也很重要。將被打一方挨揍時痛苦的表情畫出來，可以表現被拳打中很痛的感覺。

≪ 比賽中是一對一的決勝負，所以表情也要畫出嚴峻的感覺。畫出汗花四濺的模樣。可增添臨場感。

由於誇張地出拳，因此會對肩膀的三角肌造成負擔。

快速擊出的刺拳。上半身保持不動，只用肩膀和胸肌的力量將手臂往前送。

由側邊擊打的勾拳。從側邊舉起拳頭，用整個上半身的力量揮拳。

擊打時，上半身呈現扭轉開放的狀態。

≪ 刺拳的動作十分細微，像要貫穿拳頭一樣伸直手臂。

88

運動篇【格鬥技】 摔角

基本上摔角是兩個人使用技巧將對方摔倒的運動，試著以兩人對戰的姿勢為主練習看看。其肌肉厚實堅硬，可說是專為格鬥發展出來的體型。

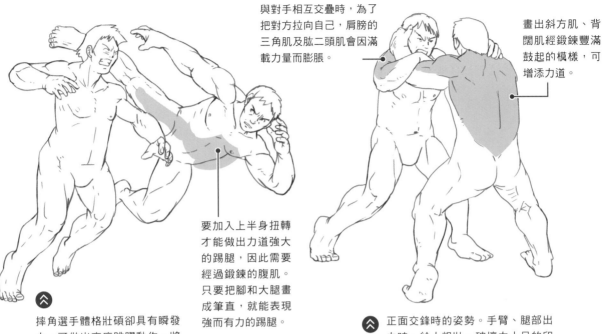

與對手相互交疊時，為了把對方拉向自己，肩膀的三角肌及肱二頭肌會因滿載力量而膨脹。

畫出斜方肌、背闊肌經鍛鍊豐滿鼓起的模樣，可增添力道。

要加入上半身扭轉才能做出力道強大的踢腿，因此需要經過鍛鍊的腹肌。只要把腳和大腿畫成筆直，就能表現強而有力的踢腿。

摔角選手體格壯碩卻具有瞬發力，可做出高度跳躍動作。將踢腿動作強而有力、筆直伸長的感覺描繪出來。

正面交鋒時的姿勢。手臂、腿部出力時，給人粗壯、破壞力十足的印象。作畫的訣竅在於，仔細捕捉厚實健壯的肌肉動作。

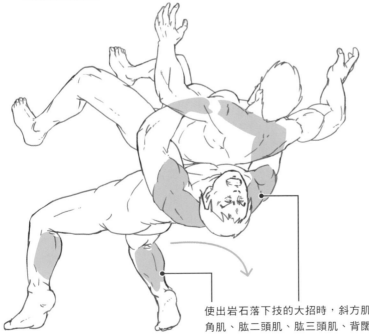

由於摔角有一些技巧具有危險性，因此摔角選手也會對脖子等部位進行鍛鍊。要確實地將斜方肌及脖子的肌肉畫出來。

使出岩石落下技的大招時，斜方肌與三角肌、肱二頭肌、肱三頭肌、背闊肌等必須用力，才能將相當有份量的對手抱起。由於需動用雙手抱住對方的腰，因此手臂相當費力。先讓重量落在腰部與小腿後側的腓腹肌，再一口氣翻過去。

將斜方肌等脖子肌肉鍛鍊過後粗壯厚實的模樣畫出來。強調全身肌肉姿勢也是摔角選手展現自我的重點。摔角選手想要提振精神、威嚇對方時，表情十分兇惡、具壓迫感。可以朝張口吼叫的感覺來表現。

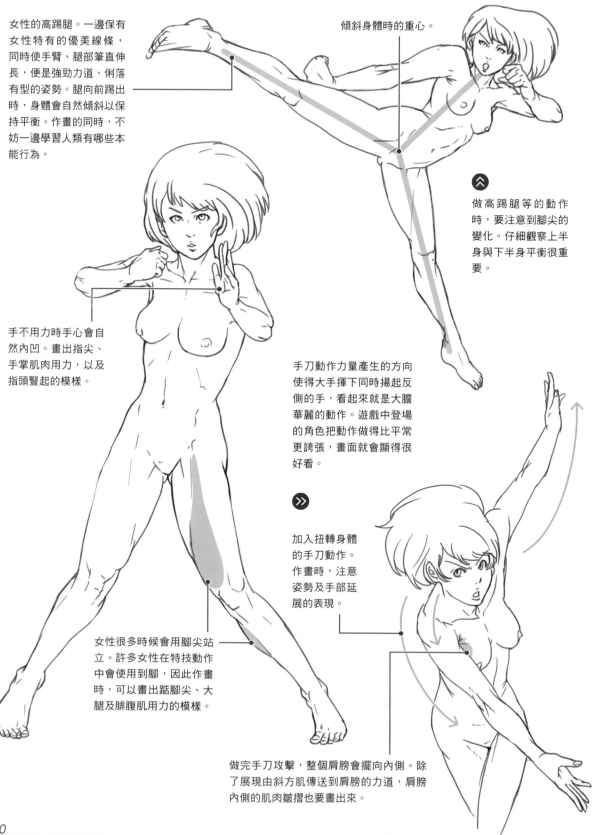

女性的高踢腿。一邊保有女性特有的優美線條，同時使手臂、腿部筆直伸長，便是強勁力道、俐落有型的姿勢。腿向前踢出時，身體會自然傾斜以保持平衡。作畫的同時，不妨一邊學習人類有哪些本能行為。

傾斜身體時的重心。

做高踢腿等的動作時，要注意到腳尖的變化。仔細觀察上半身與下半身平衡很重要。

手不用力時手心會自然內凹。畫出指尖、手掌肌肉用力，以及指頭豎起的模樣。

手刀動作力量產生的方向使得大手揮下同時揚起反側的手，看起來就是大膽華麗的動作。遊戲中登場的角色把動作做得比平常更誇張，畫面就會顯得很好看。

加入扭轉身體的手刀動作。作畫時，注意姿勢及手部延展的表現。

女性很多時候會用腳尖站立。許多女性在特技動作中會使用到腳，因此作畫時，可以畫出踮腳尖、大腿及腓腹肌用力的模樣。

做完手刀攻擊，整個肩膀會擺向內側。除了展現由斜方肌傳送到肩膀的力道，肩膀內側的肌肉皺摺也要畫出來。

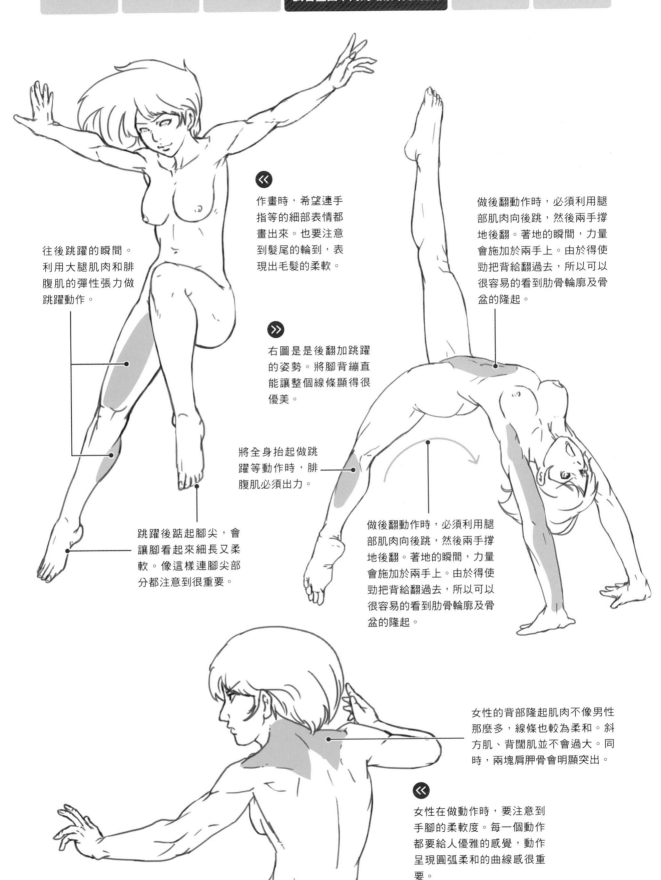

往後跳躍的瞬間。利用大腿肌肉和腓腹肌的彈性張力做跳躍動作。

《 作畫時，希望連手指等的細部表情都畫出來。也要注意到髮尾的輪到，表現出毛髮的柔軟。

》 右圖是是後翻加跳躍的姿勢。將腳背繃直能讓整個線條顯得很優美。

將全身抬起做跳躍等動作時，腓腹肌必須出力。

跳躍後踮起腳尖，會讓腳看起來細長又柔軟。像這樣連腳尖部分都注意到很重要。

做後翻動作時，必須利用腿部肌肉向後跳，然後兩手撐地後翻。著地的瞬間，力量會施加於兩手上。由於得使勁把背給翻過去，所以可以很容易的看到肋骨輪廓及骨盆的隆起。

做後翻動作時，必須利用腿部肌肉向後跳，然後兩手撐地後翻。著地的瞬間，力量會施加於兩手上。由於得使勁把背給翻過去，所以可以很容易的看到肋骨輪廓及骨盆的隆起。

女性的背部隆起肌肉不像男性那麼多，線條也較為柔。斜方肌、背闊肌並不會過大。同時，兩塊肩胛骨會明顯突出。

《 女性在做動作時，要注意到手腳的柔軟度。每一個動作都要給人優雅的感覺，動作呈現圓弧柔和的曲線感很重要。

徒手戰鬥

以下畫出不使用武器，徒手與對手交手的作戰場景。只要畫出碩大緊實的肌肉，畫面就會多了力量感和壓迫感。

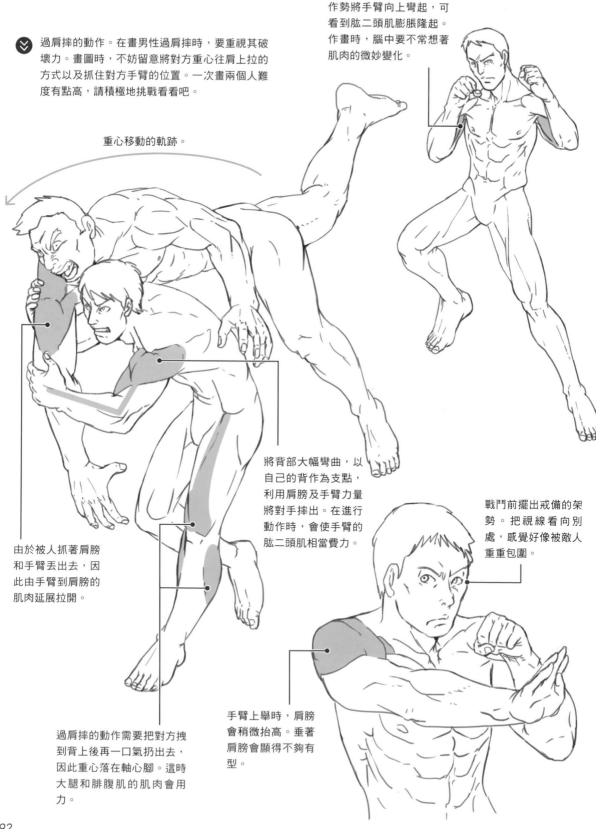

作勢將手臂向上彎起，可看到肱二頭肌膨脹隆起。作畫時，腦中要不常想著肌肉的微妙變化。

過肩摔的動作。在畫男性過肩摔時，要重視其破壞力。畫圖時，不妨留意將對方重心往肩上拉的方式以及抓住對方手臂的位置。一次畫兩個人難度有點高，請積極地挑戰看看吧。

重心移動的軌跡。

由於被人抓著肩膀和手臂丟出去，因此由手臂到肩膀的肌肉延展拉開。

將背部大幅彎曲，以自己的背作為支點，利用肩膀及手臂力量將對手摔出。在進行動作時，會使手臂的肱二頭肌相當費力。

戰鬥前擺出戒備的架勢。把視線看向別處，感覺好像被敵人重重包圍。

過肩摔的動作需要把對方拐到背上後再一口氣扔出去，因此重心落在軸心腳。這時大腿和腓腹肌的肌肉會用力。

手臂上舉時，肩膀會稍微抬高。垂著肩膀會顯得不夠有型。

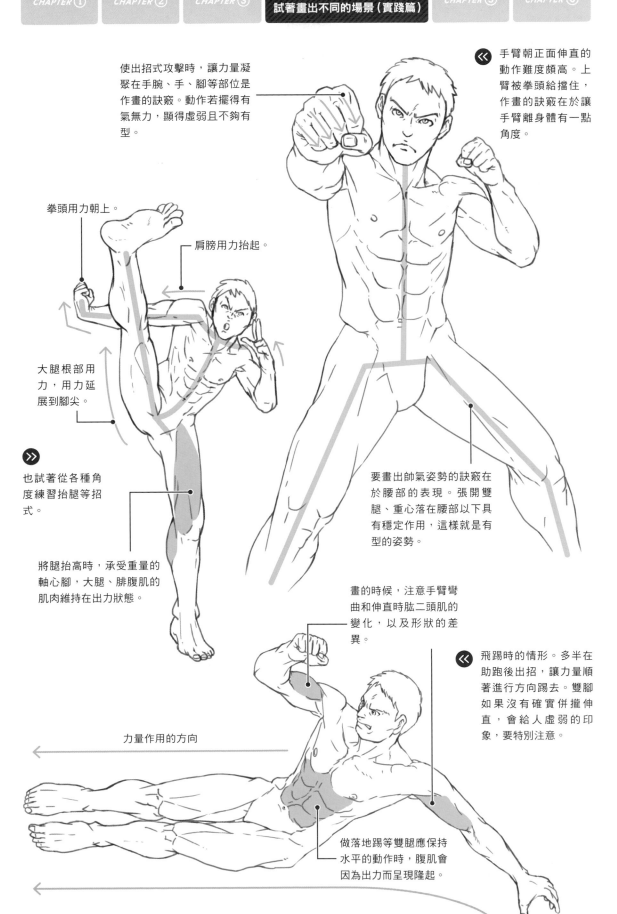

使出招式攻擊時，讓力量凝聚在手腕、手、腳等部位是作畫的訣竅。動作若擺得有氣無力，顯得虛弱且不夠有型。

手臂朝正面伸直的動作難度頗高。上臂被拳頭給擋住，作畫的訣竅在於讓手臂離身體有一點角度。

拳頭用力朝上。

肩膀用力抬起。

大腿根部用力，用力延展到腳尖。

也試著從各種角度練習抬腿等招式。

將腿抬高時，承受重量的軸心腳，大腿、腓腹肌的肌肉維持在出力狀態。

要畫出帥氣姿勢的訣竅在於腰部的表現。張開雙腿、重心落在腰部以下具有穩定作用，這樣就是有型的姿勢。

畫的時候，注意手臂彎曲和伸直時肱二頭肌的變化，以及形狀的差異。

飛踢時的情形。多半在助跑後出招，讓力量順著進行方向踢去。雙腳如果沒有確實併攏伸直，會給人虛弱的印象，要特別注意。

力量作用的方向

做落地踢等雙腿應保持水平的動作時，腹肌會因為出力而呈現隆起。

單手持武器

手持武器時，要注意指尖動作、手腕的翻轉方式以及手臂的肌肉重量。角度不同武器呈現的感覺也會不同，請不斷地反覆練習。

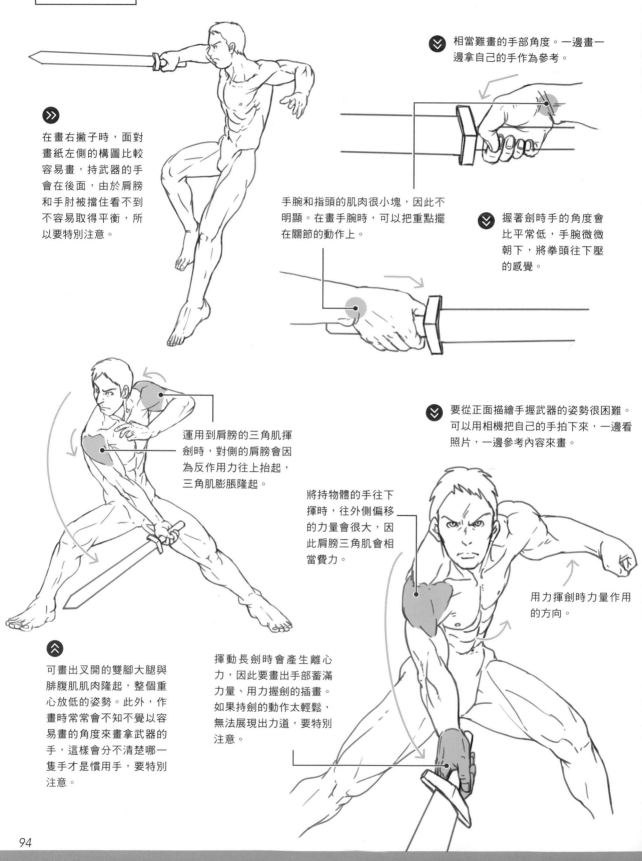

相當難畫的手部角度。一邊畫一邊拿自己的手作為參考。

在畫右撇子時，面對畫紙左側的構圖比較容易畫，持武器的手會在後面，由於肩膀和手肘被擋住看不到不容易取得平衡，所以要特別注意。

手腕和指頭的肌肉很小塊，因此不明顯。在畫手腕時，可以把重點擺在關節的動作上。

握著劍時手的角度會比平常低，手腕微微朝下，將拳頭往下壓的感覺。

運用到肩膀的三角肌揮劍時，對側的肩膀會因為反作用力往上抬起，三角肌膨脹隆起。

要從正面描繪手握武器的姿勢很困難。可以用相機把自己的手拍下來，一邊看照片，一邊參考內容來畫。

將持物體的手往下揮時，往外側偏移的力量會很大，因此肩膀三角肌會相當費力。

用力揮劍時力量作用的方向。

可畫出叉開的雙腳大腿與腓腹肌肌肉隆起，整個重心放低的姿勢。此外，作畫時常常會不知不覺以容易畫的角度來畫拿武器的手，這樣會分不清楚哪一隻手才是慣用手，要特別注意。

揮動長劍時會產生離心力，因此要畫出手部蓄滿力量、用力握劍的插畫。如果持劍的動作太輕鬆，無法展現出力道，要特別注意。

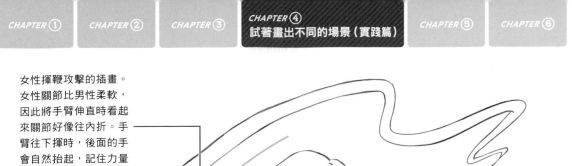

女性揮鞭攻擊的插畫。女性關節比男性柔軟，因此將手臂伸直時看起來關節好像往內折。手臂往下揮時，後面的手會自然抬起，記住力量作用的方向。

力量作用的方向

單手持長鞭揮動時，會造成肩膀用力，三角肌隆起，肩膀微微抬起。

《《

為了表現出女性特有的優美動作及揮鞭時的勁道，作畫時要注意表情和肌肉的動作。

手臂將鞭子往下揮的瞬間，肱二頭肌、肱三頭肌到關節必須成筆直。手臂若呈彎曲狀，會看不出手臂在用力，要特別注意。

將手臂揮下後，力量傳送到鞭子的距離。

POINT

格鬥遊戲會從各種姿勢進行攻擊。即使是平常不太出現的動作，也要理解肌肉動向，才能降低不自然感，構成畫面平衡的圖畫。

腓腹肌和腳尖會在跳躍的瞬間用力。

動作篇【戰鬥】
雙手持武器

大型武器或者又重又長的武器需要雙手才拿得起來。此時慣用手的位置就變得很重要，請留意左右手的位置。

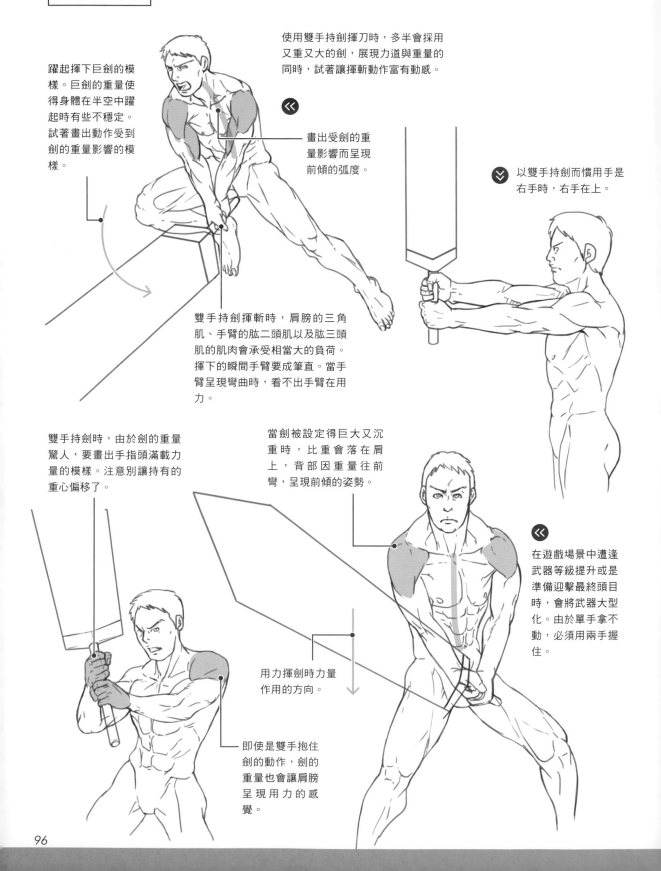

使用雙手持劍揮刀時，多半會採用又重又大的劍，展現力道與重量的同時，試著讓揮斬動作富有動感。

躍起揮下巨劍的模樣。巨劍的重量使得身體在半空中躍起時有些不穩定。試著畫出動作受到劍的重量影響的模樣。

畫出受劍的重量影響而呈現前傾的弧度。

以雙手持劍而慣用手是右手時，右手在上。

雙手持劍揮斬時，肩膀的三角肌、手臂的肱二頭肌以及肱三頭肌的肌肉會承受相當大的負荷。揮下的瞬間手臂要成筆直。當手臂呈現彎曲時，看不出手臂在用力。

雙手持劍時，由於劍的重量驚人，要畫出手指頭滿載力量的模樣。注意別讓持有的重心偏移了。

當劍被設定得巨大又沉重時，比重會落在肩上，背部因重量往前彎，呈現前傾的姿勢。

用力揮劍時力量作用的方向。

在遊戲場景中遭逢武器等級提升或是準備迎擊最終頭目時，會將武器大型化。由於單手拿不動，必須用兩手握住。

即使是雙手抱住劍的動作，劍的重量也會讓肩膀呈現用力的感覺。

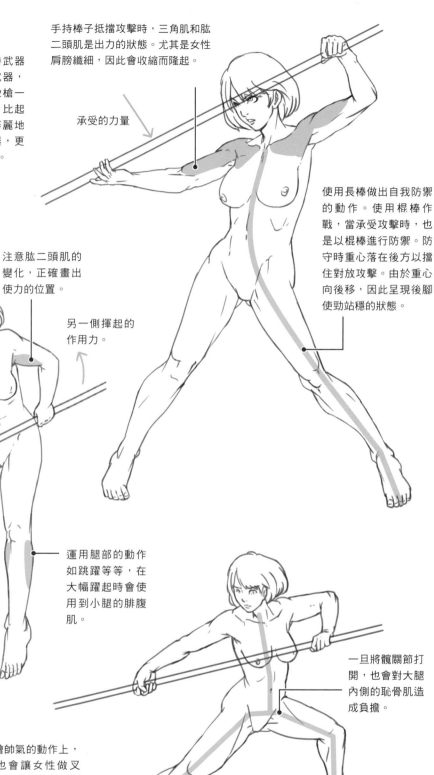

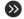
女性角色雙手持武器時，比起大型武器，使用的多半是像槍一樣細長的武器。比起沉重地拿著，華麗地耍弄細長型武器，更能展現女性特質。

手持棒子抵擋攻擊時，三角肌和肱二頭肌是出力的狀態。尤其是女性肩膀纖細，因此會收縮而隆起。

承受的力量

使用長棒做出自我防禦的動作。使用棍棒作戰，當承受攻擊時，也是以棍棒進行防禦。防守時重心落在後方以擋住對放攻擊。由於重心向後移，因此呈現後腳使勁站穩的狀態。

注意肱二頭肌的變化，正確畫出使力的位置。

往下揮的力量

另一側揮起的作用力。

用雙手揮棒時，要考慮到棒子的支點。畫出一側力量往下，另一側力量往上。仔細思考力量作用的方式並且畫出來。

運用腿部的動作如跳躍等等，在大幅躍起時會使用到小腿的腓腹肌。

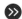
在描繪帥氣的動作上，有時也會讓女性做叉開雙腿、重心放低的姿勢。畫畫看女性可愛又勇猛的動作吧。

一旦將髖關節打開，也會對大腿內側的恥骨肌造成負擔。

擺出雙腳叉開，重心放低的架勢。

按照手槍等武器的正確拿法來描繪。為了表現承受槍的重量和衝擊，畫出手臂肌肉的隆起，以及下半身的穩定度很重要。

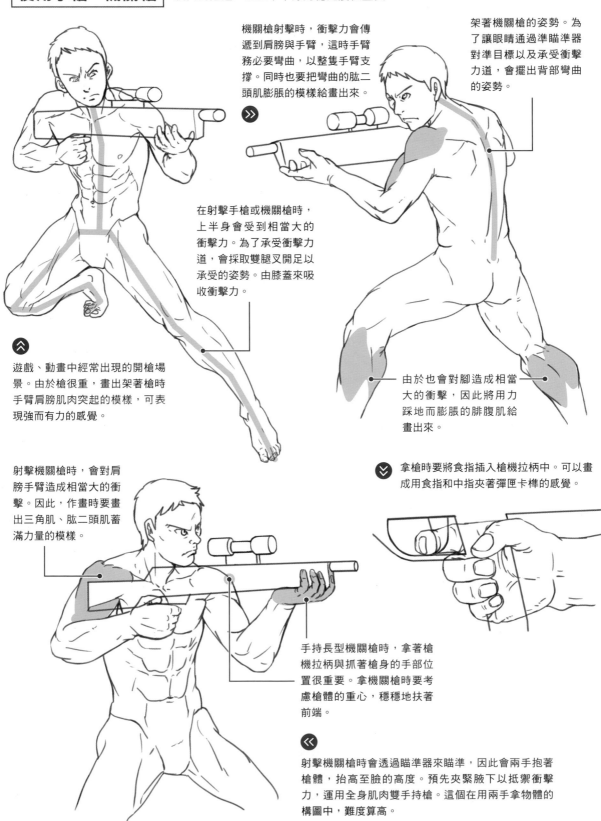

機關槍射擊時，衝擊力會傳遞到肩膀與手臂，這時手臂務必要彎曲，以整隻手臂支撐。同時也要把彎曲的肱二頭肌膨脹的模樣給畫出來。

架著機關槍的姿勢。為了讓眼睛通過準準器對準目標以及承受衝擊力道，會擺出背部彎曲的姿勢。

在射擊手槍或機關槍時，上半身會受到相當大的衝擊力。為了承受衝擊力道，會採取雙腿叉開足以承受的姿勢。由膝蓋來吸收衝擊力。

遊戲、動畫中經常出現的開槍場景。由於槍很重，畫出架著槍時手臂肩膀肌肉突起的模樣，可表現強而有力的感覺。

由於也會對腳造成相當大的衝擊，因此將用力踩地而膨脹的腓腹肌給畫出來。

射擊機關槍時，會對肩膀手臂造成相當大的衝擊。因此，作畫時要畫出三角肌、肱二頭肌蓄滿力量的模樣。

拿槍時要將食指插入槍機拉柄中。可以畫成用食指和中指夾著彈匣卡榫的感覺。

手持長型機關槍時，拿著槍機拉柄與抓著槍身的手部位置很重要。拿機關槍時要考慮槍體的重心，穩穩地扶著前端。

射擊機關槍時會透過準準器來瞄準，因此會兩手抱著槍體，抬高至臉的高度。預先夾緊腋下以抵禦衝擊力，運用全身肌肉雙手持槍。這個在用兩手拿物體的構圖中，難度算高。

單手持槍

拿著衝擊力道較小的輕型手槍時，通常會用單手拿槍。雖說槍體較輕，但還是有重量，要把手部的肌肉確實畫出來。

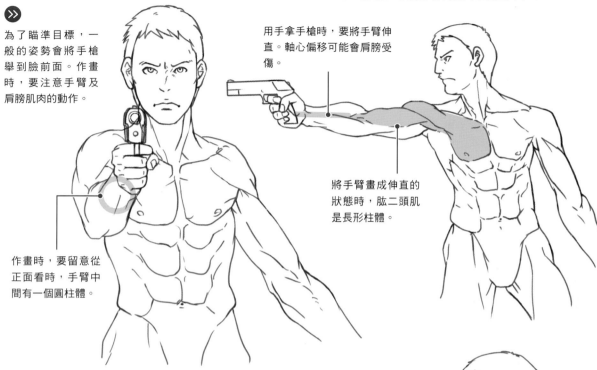

為了瞄準目標，一般的姿勢會將手槍舉到臉前面。作畫時，要注意手臂及肩膀肌肉的動作。

用手拿手槍時，要將手臂伸直。軸心偏移可能會肩膀受傷。

將手臂畫成伸直的狀態時，肱二頭肌是長形柱體。

作畫時，要留意從正面看時，手臂中間有一個圓柱體。

雙手持槍

拿著衝擊力道較大的手槍時，會變成雙手持槍的姿勢。要將手臂用力造成肌肉鼓起以承受衝擊的狀態畫出來。

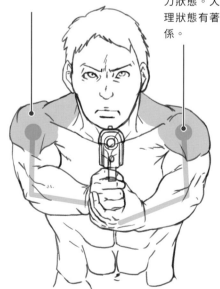

兩肩微微抬起，斜方肌收縮。

由於力道不小的撞擊力傳到全身，肩膀會自然呈用力狀態。人類的姿勢與心理狀態有著密不可分的關係。

從斜面看時，後面的手會顯得比較短。

開槍時，腹肌會用力。這是因為衝擊力道相當大，為了使上半身保持穩定、不要搖晃。

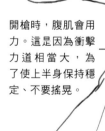 **POINT**

先用慣用的手握住槍，再將食指插進槍機拉柄中。接下來用另一隻手扶著慣用手。看起來就像一隻手放在另一隻手上，從正面看到的手很不好畫。不妨反覆練習，慢慢就能掌握肌肉突起的上臂。

在畫勝利或提振士氣這類展現男性特質的姿勢時，需要表現出緊握的拳頭，手臂及肩膀的肌肉。

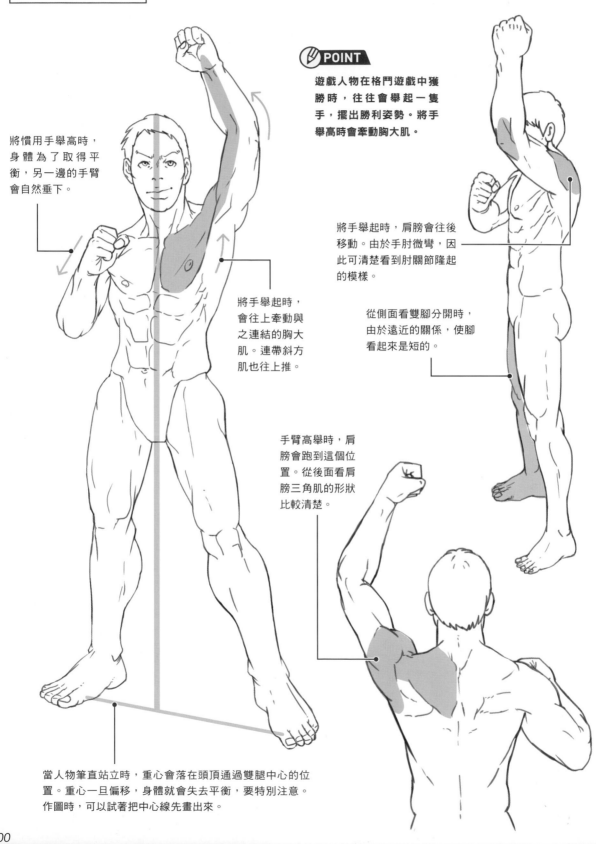

POINT

遊戲人物在格鬥遊戲中獲勝時，往往會舉起一隻手，擺出勝利姿勢。將手舉高時會牽動胸大肌。

將慣用手舉高時，身體為了取得平衡，另一邊的手臂會自然垂下。

將手舉起時，會往上牽動與之連結的胸大肌。連帶斜方肌也往上推。

將手舉起時，肩膀會往後移動。由於手肘微彎，因此可清楚看到肘關節隆起的模樣。

從側面看雙腳分開時，由於遠近的關係，使腳看起來是短的。

手臂高舉時，肩膀會跑到這個位置。從後面看肩膀三角肌的形狀比較清楚。

當人物筆直站立時，重心會落在頭頂通過雙腿中心的位置。重心一旦偏移，身體就會失去平衡，要特別注意。作圖時，可以試著把中心線先畫出來。

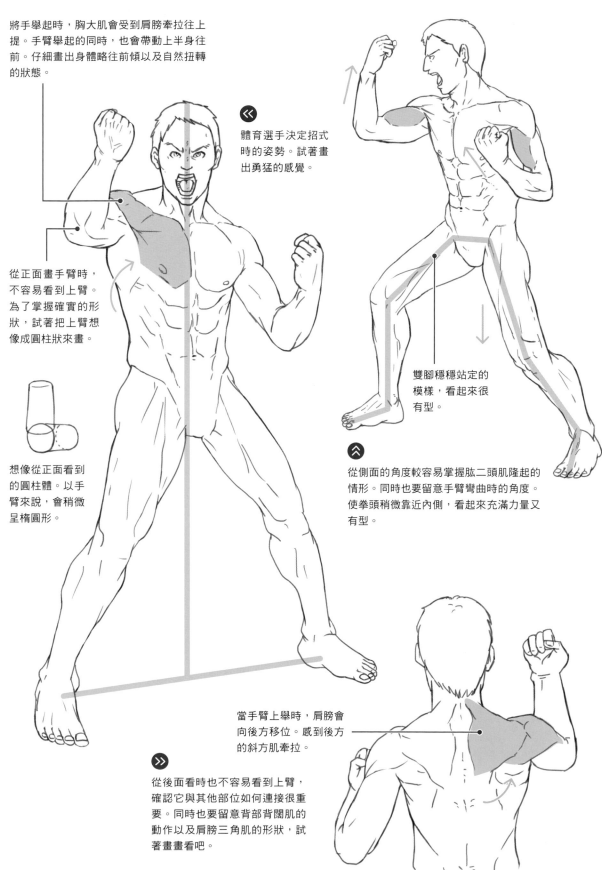

將手舉起時，胸大肌會受到肩膀牽拉往上提。手臂舉起的同時，也會帶動上半身往前。仔細畫出身體略往前傾以及自然扭轉的狀態。

≪
體育選手決定招式時的姿勢。試著畫出勇猛的感覺。

從正面畫手臂時，不容易看到上臂。為了掌握確實的形狀，試著把上臂想像成圓柱狀來畫。

想像從正面看到的圓柱體。以手臂來說，會稍微呈橢圓形。

雙腳穩穩站定的模樣，看起來很有型。

⌃
從側面的角度較容易掌握肱二頭肌隆起的情形。同時也要留意手臂彎曲時的角度。使拳頭稍微靠近內側，看起來充滿力量又有型。

當手臂上舉時，肩膀會向後方移位。感到後方的斜方肌牽拉。

≫
從後面看時也不容易看到上臂，確認它與其他部位如何連接很重要。同時也要留意背部背闊肌的動作以及肩膀三角肌的形狀，試著畫畫看吧。

女性

具女性特質的姿勢只要配上笑容等表情,表現力就會變得豐富。同時加入女性常做的小動作,如歪頭等等。

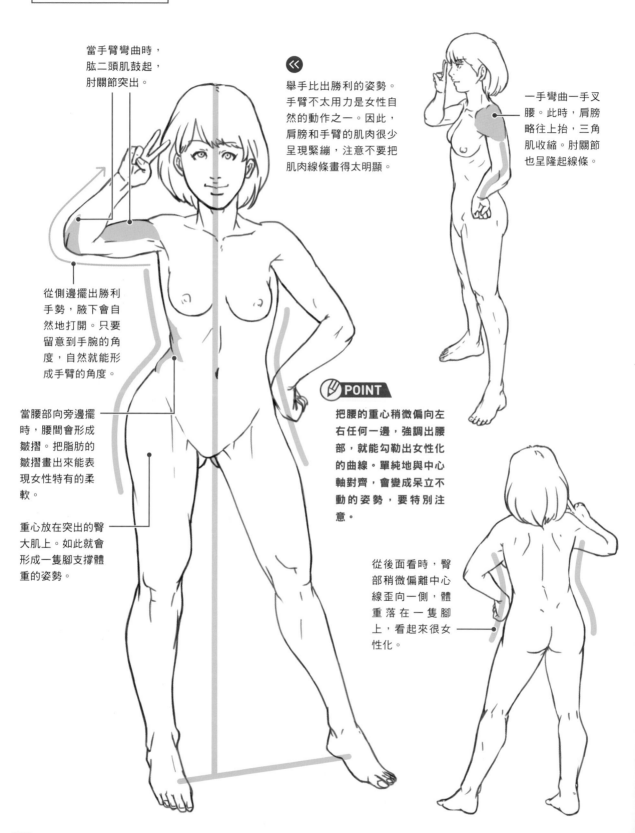

當手臂彎曲時,肱二頭肌鼓起,肘關節突出。

舉手比出勝利的姿勢。手臂不太用力是女性自然的動作之一。因此,肩膀和手臂的肌肉很少呈現緊繃,注意不要把肌肉線條畫得太明顯。

一手彎曲一手叉腰。此時,肩膀略往上抬,三角肌收縮。肘關節也呈隆起線條。

從側邊擺出勝利手勢,腋下會自然地打開。只要留意到手腕的角度,自然就能形成手臂的角度。

當腰部向旁邊擺時,腰間會形成皺摺。把脂肪的皺摺畫出來能表現女性特有的柔軟。

重心放在突出的臀大肌上。如此就會形成一隻腳支撐體重的姿勢。

POINT

把腰的重心稍微偏向左右任何一邊,強調出腰部,就能勾勒出女性化的曲線。單純地與中心軸對齊,會變成呆立不動的姿勢,要特別注意。

從後面看時,臀部稍微偏離中心線歪向一側,體重落在一隻腳上,看起來很女性化。

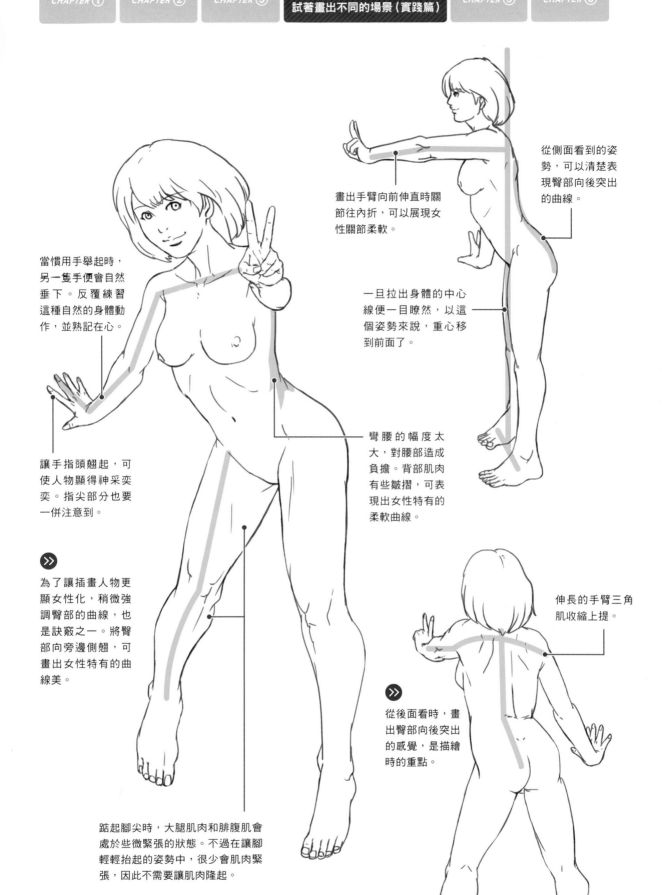

畫出手臂向前伸直時關節往內折,可以展現女性關節柔軟。

從側面看到的姿勢,可以清楚表現臀部向後突出的曲線。

當慣用手舉起時,另一隻手便會自然垂下。反覆練習這種自然的身體動作,並熟記在心。

一旦拉出身體的中心線便一目瞭然,以這個姿勢來說,重心移到前面了。

讓手指頭翹起,可使人物顯得神采奕奕。指尖部分也要一併注意到。

彎腰的幅度太大,對腰部造成負擔。背部肌肉有些皺摺,可表現出女性特有的柔軟曲線。

» 為了讓插畫人物更顯女性化,稍微強調臀部的曲線,也是訣竅之一。將臀部向旁邊側翹,可畫出女性特有的曲線美。

伸長的手臂三角肌收縮上提。

» 從後面看時,畫出臀部向後突出的感覺,是描繪時的重點。

踮起腳尖時,大腿肌肉和腓腹肌會處於些微緊張的狀態。不過在讓腳輕輕抬起的姿勢中,很少會肌肉緊張,因此不需要讓肌肉隆起。

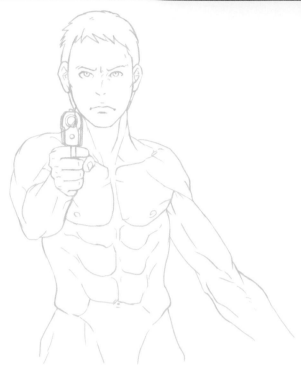

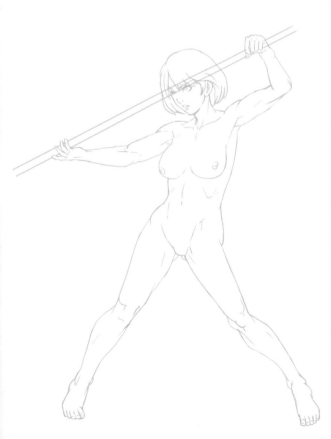

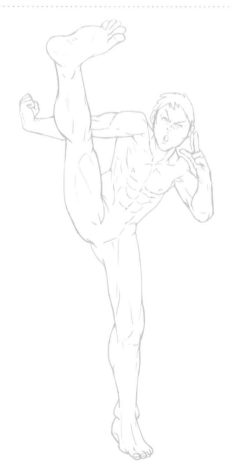

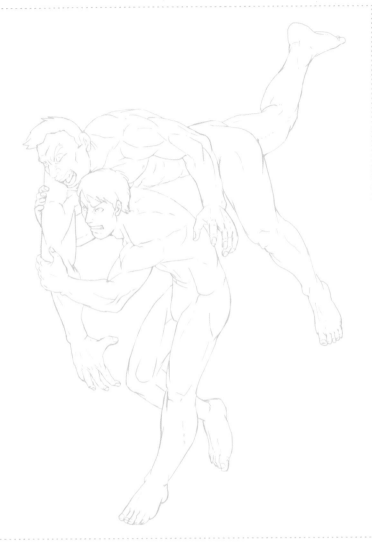

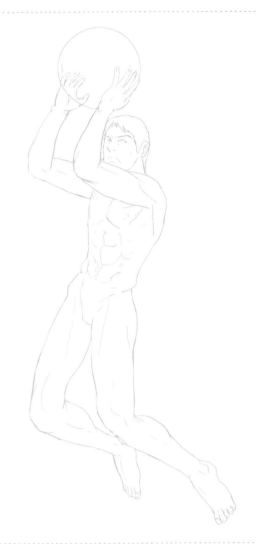

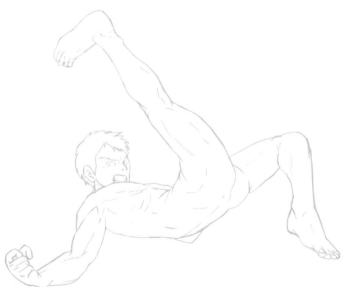

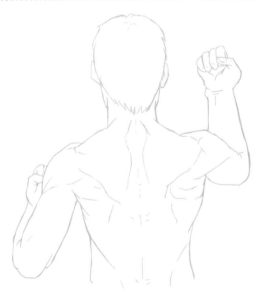

先用寫實圖學習基本畫法

在畫動畫或遊戲中的角色人物之前，學會畫基本的寫實圖很重要。透過描繪寫實圖，能夠學習基本的人體骨骼與肌肉構造，動畫筆觸的圖像也會更有魅力。

寫實筆觸與動畫筆觸的對比

人體素描是動畫角色的基礎，不會人體素描當然也畫不好角色的身體。尤其在身體方面存在著很多共通點。無法順利描繪身體的人，就先從認識人體結構著手，進而實地描繪開始吧。

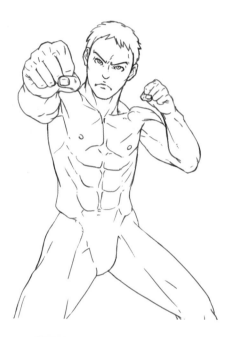

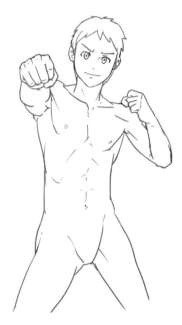

動畫風格的角色原本就不容易畫，為了簡單畫出人體，會簡化成可愛版的造型。通常的作法會省略嘴巴、鼻子等部位，並且把下巴畫得比較纖細。近年來身體造型偏向寫實風，因此差別越來越小。

寫實型的青年圖像

寫實型角色其骨骼與一般人共通。肌肉附著的方式與一般人幾乎無差異，因此只要了解人體，自然就會畫。

動畫筆觸型的青年圖像

只要會畫寫實圖的筆觸，即便換成動畫筆觸，也能將身體畫得很好。

現實人類的眼睛與角色的眼睛看起來不太一樣，不過局部特寫後讓形狀與大小一致，會發現共通點出乎意料的多。記住眼皮、瞳孔等眼睛構造，就能使角色的眼睛鮮活起來。尤其近來遊戲出現許多寫實表現的3D動畫，不妨可以練習看看。

寫實圖像　　　　　　**動畫筆觸圖像**

隔著衣服也能看懂
肌肉的畫法

當肌肉的描寫更上一層樓後，接下來試著讓人物穿上衣服。
即使隔著衣服也要留意底下的肌肉，在此將衣服分門別類，
詳細介紹描繪時需要注意的訣竅。

穿著衣服的人物肌肉描寫

人外出時會穿上衣服。當人穿著衣服時，不容易看見肌肉的線條，
很多人在畫速寫時為此吃了不少苦頭。
建議在描繪穿著衣服的人物時，可以在腦在想像藏在衣服底下的肌肉。

平常服【T恤&針織衣物】

一開始先描繪穿著T恤、針織衣物等輪廓服裝簡單的人物，從練習留意衣服底下的形體及肌肉和形狀開始吧。

 當肌肉型的人穿著T恤
時，可以透過薄透的
材質看到底下的肌肉
厚度和線條。

當女性穿著像針織
衫這類輕薄型衣物
時，能強調出胸部
的曲線。

POINT

在畫著裝的人物
時，只要適當地將
衣服下面的身體以
及隆起的肌肉描繪
出來，身材曲線就
變得很明顯。

隆起的胸大肌
撐著T恤。畫出
腋下擴散的皺
摺，能突顯出
胸部線條。

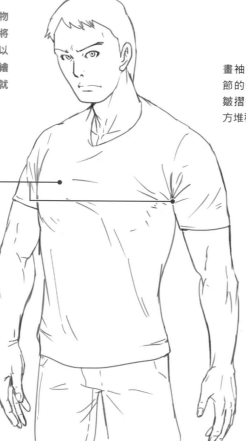

畫袖口時要留意關
節的位置。掌握住
皺摺往關節彎曲地
方堆積的感覺。

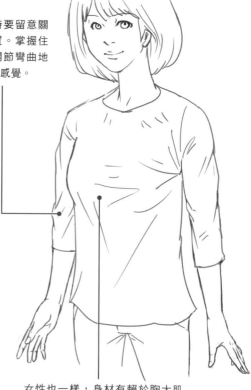

女性也一樣，身材有賴於胸大肌
及乳房的大小，假如胸膛夠厚，
胸部就像要把衣服給撐開一樣。

領子的周圍是素描的難點。以領圍繞到背後用虛線圍起來的概念來畫。

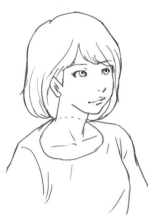

手臂垂放時，肩線順著重力而下，不會在衣服上產生皺摺。

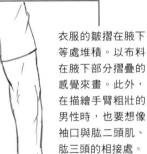

衣服的皺摺在腋下等處堆積。以布料在腋下部分摺疊的感覺來畫。此外，在描繪手臂粗壯的男性時，也要想像袖口與肱二頭肌、肱三頭的相接處。

手肘彎曲時，皺摺會在手臂彎起的內側堆積，外側則呈現被拉緊的感覺。

在畫牛仔褲等褲裝時，須留意到膝蓋關節。當膝蓋彎曲時，會將褲子拉緊。以布料的皺摺在膝蓋前端堆積的感覺來畫。

從旁邊看時，留意脖子周圍領線的連接方式。

褲管較長時會碰到鞋子，褲管因重力的影響會在腳踝處堆積。可將皺摺的模樣畫出來。

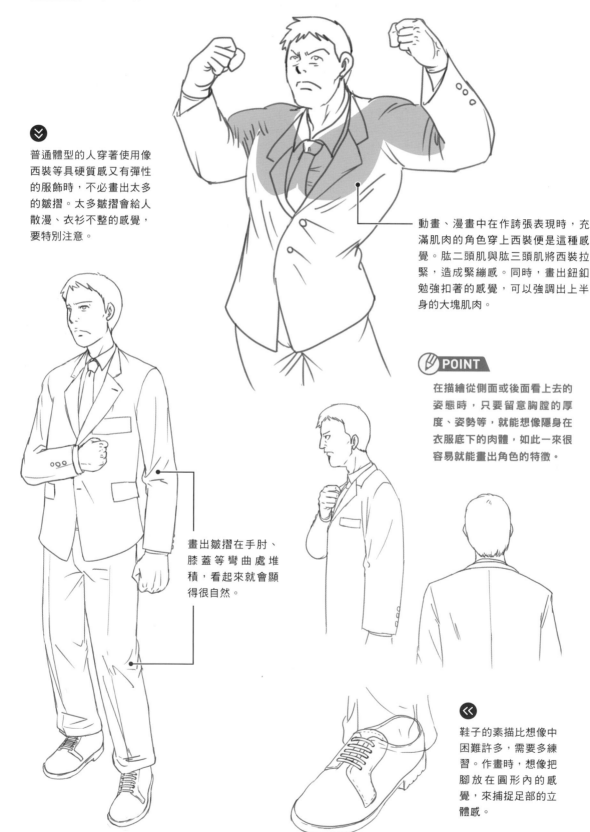

套裝 西裝可說是上班族制服,整體的輪廓是描繪重點。作畫的同時試著捕捉外套中的身體曲線。

普通體型的人穿著使用像西裝等具硬質感又有彈性的服飾時,不必畫出太多的皺摺。太多皺摺會給人散漫、衣衫不整的感覺,要特別注意。

動畫、漫畫中在作誇張表現時,充滿肌肉的角色穿上西裝便是這種感覺。肱二頭肌與肱三頭肌將西裝拉緊,造成緊繃感。同時,畫出鈕釦勉強扣著的感覺,可以強調出上半身的大塊肌肉。

POINT

在描繪從側面或後面看上去的姿態時,只要留意胸膛的厚度、姿勢等,就能想像隱身在衣服底下的肉體,如此一來很容易就能畫出角色的特徵。

畫出皺摺在手肘、膝蓋等彎曲處堆積,看起來就會顯得很自然。

鞋子的素描比想像中困難許多,需要多練習。作畫時,想像把腳放在圓形內的感覺,來捕捉足部的立體感。

肌肉發達的女性穿著套裝時，胸腔會比較厚，將胸前突顯出來。由於三角肌的肌肉發達，使得肩膀比一般女性寬。這樣的表現方式經常在漫畫中出現，試著將人物畫得性感又有魅力。

POINT

女性求職套裝也跟男性的一樣，不要畫出太多的皺摺。求職套裝是參加求職活動時穿的服裝，畫出尺寸偏大、穿不慣的感覺，可營造出未經世故的青澀感。

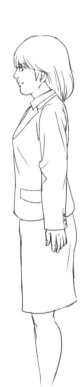

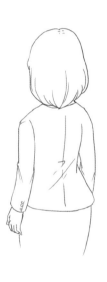

>> 在畫女性服飾時，較難掌握的是裙子。訣竅在於先畫出腿部輪廓再畫裙子。

先確實畫出腿部的輪廓，然後外面再加上裙子，膝蓋的位置及長度看起來就會比較自然。

>> 女性穿上高跟鞋後，腳跟會微微抬高，能修飾腿部線條。穿著求職套裝時，則不會穿上那麼高的高跟鞋。由於形狀獨特不容易掌握，畫的時候可以參考照片等資料。

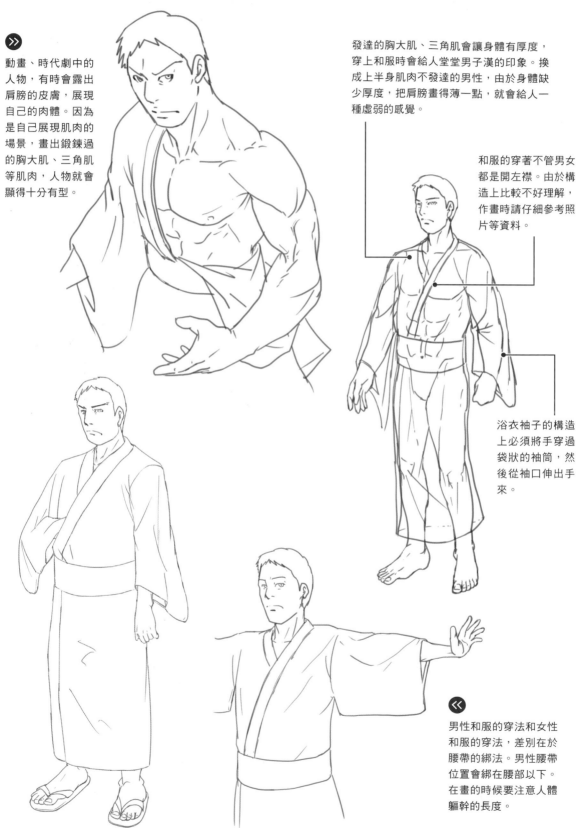

和服 漫畫中經常出現古裝日本和服。和服會把身體曲線都遮住，如果不先畫身體，素描很容易就會崩壞，所以從畫身體開始練習吧。

動畫、時代劇中的人物，有時會露出肩膀的皮膚，展現自己的肉體。因為是自己展現肌肉的場景，畫出鍛鍊過的胸大肌、三角肌等肌肉，人物就會顯得十分有型。

發達的胸大肌、三角肌會讓身體有厚度，穿上和服時會給人堂堂男子漢的印象。換成上半身肌肉不發達的男性，由於身體缺少厚度，把肩膀畫得薄一點，就會給人一種虛弱的感覺。

和服的穿著不管男女都是開左襟。由於構造上比較不好理解，作畫時請仔細參考照片等資料。

浴衣袖子的構造上必須將手穿過袋狀的袖筒，然後從袖口伸出手來。

男性和服的穿法和女性和服的穿法，差別在於腰帶的綁法。男性腰帶位置會綁在腰部以下。在畫的時候要注意人體軀幹的長度。

只要提到女性的代表和服，就會聯想到盛裝。構造上和浴衣差不多，但難度稍高。腿部和手的線條全都被長袖給遮住了。先畫出身體的輪廓，一邊確認腿部長度、關節的位置，一邊進行描繪。

還有，也要注意其他細節，比方從袖口伸出來的手的長度。

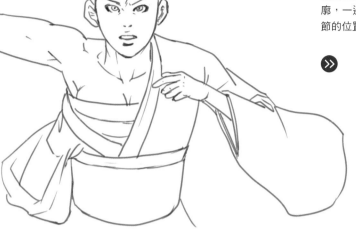

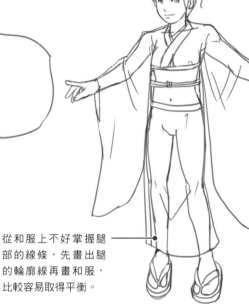

在時代劇中也會看到女性裸露肩膀的場景。女性肩膀的三角肌面積不大，但仔細描繪卻能展現力量感。從上方可以看到用布帶纏繞胸部，受到壓迫而微微隆起的胸部。

從和服上不好掌握腿部的線條，先畫出腿的輪廓線再畫和服，比較容易取得平衡。

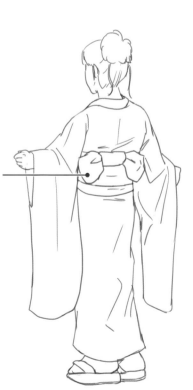

女性和服與男性和服的差異點，主要在於腰帶的位置。男性會綁在腰圍以下，女性則大約在肚臍上方打結。身體軀幹給人較短的印象。

運動服

光是把運動選手的動態姿勢畫出來就要下一番努力。作畫時要留意到一些細節，比方重心配合動作的掌握方式等等。尤其對將來有志成為動畫師的人而言，這些題材在製作美工圖片和插畫上是不可欠缺的，請確實地加以練習。

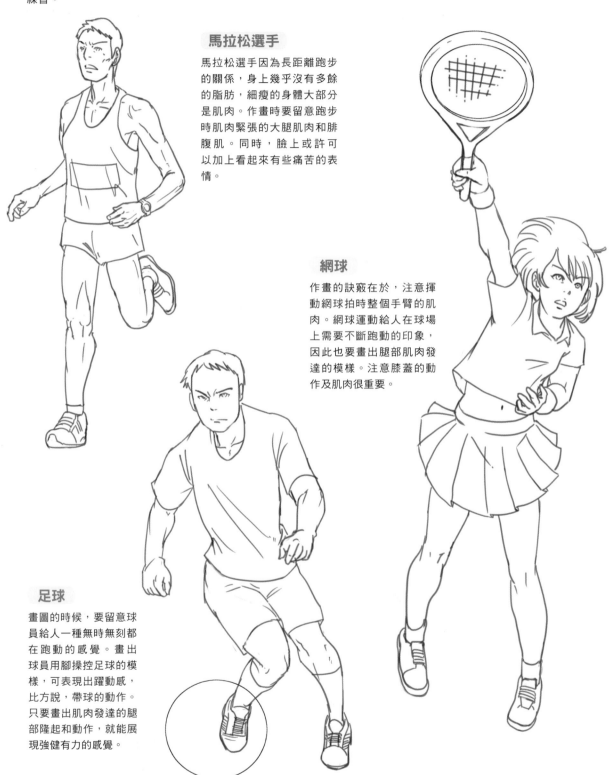

馬拉松選手

馬拉松選手因為長距離跑步的關係，身上幾乎沒有多餘的脂肪，細瘦的身體大部分是肌肉。作畫時要留意跑步時肌肉緊張的大腿肌肉和腓腹肌。同時，臉上或許可以加上看起來有些痛苦的表情。

網球

作畫的訣竅在於，注意揮動網球拍時整個手臂的肌肉。網球運動給人在球場上需要不斷跑動的印象，因此也要畫出腿部肌肉發達的模樣。注意膝蓋的動作及肌肉很重要。

足球

畫圖的時候，要留意球員給人一種無時無刻都在跑動的感覺。畫出球員用腳操控足球的模樣，可表現出躍動感，比方說，帶球的動作。只要畫出肌肉發達的腿部隆起和動作，就能展現強健有力的感覺。

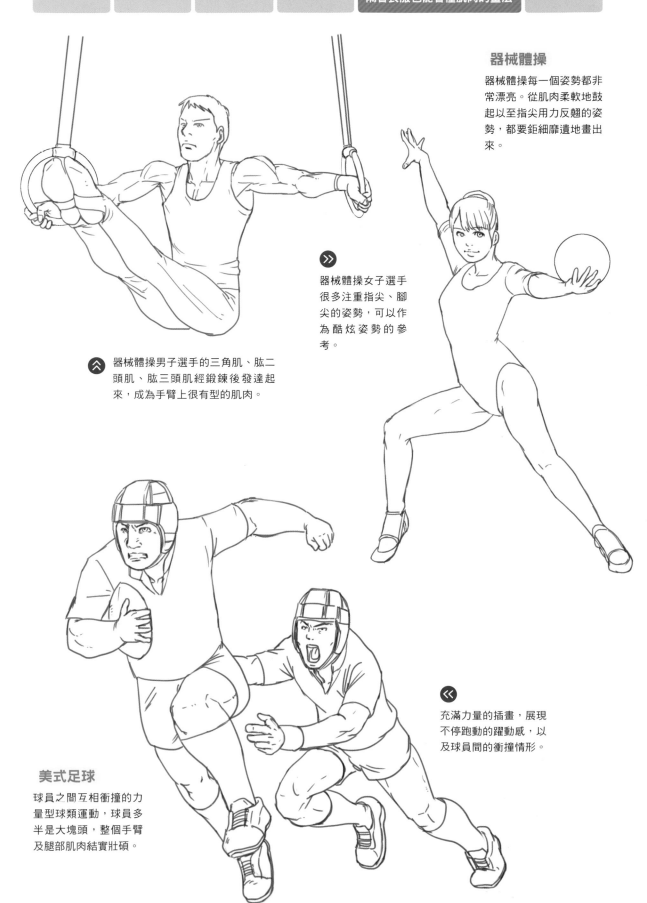

器械體操

器械體操每一個姿勢都非常漂亮。從肌肉柔軟地鼓起以至指尖用力反翹的姿勢，都要鉅細靡遺地畫出來。

≫ 器械體操女子選手很多注重指尖、腳尖的姿勢，可以作為酷炫姿勢的參考。

≪ 器械體操男子選手的三角肌、肱二頭肌、肱三頭肌經鍛鍊後發達起來，成為手臂上很有型的肌肉。

≪ 充滿力量的插畫，展現不停跑動的躍動感，以及球員間的衝撞情形。

美式足球

球員之間互相衝撞的力量型球類運動，球員多半是大塊頭，整個手臂及腿部肌肉結實壯碩。

道服 在柔道、弓道以及劍道的武道場，會穿著各自規定的道服。男女道服的前襟和袖子形狀頗具特徵。

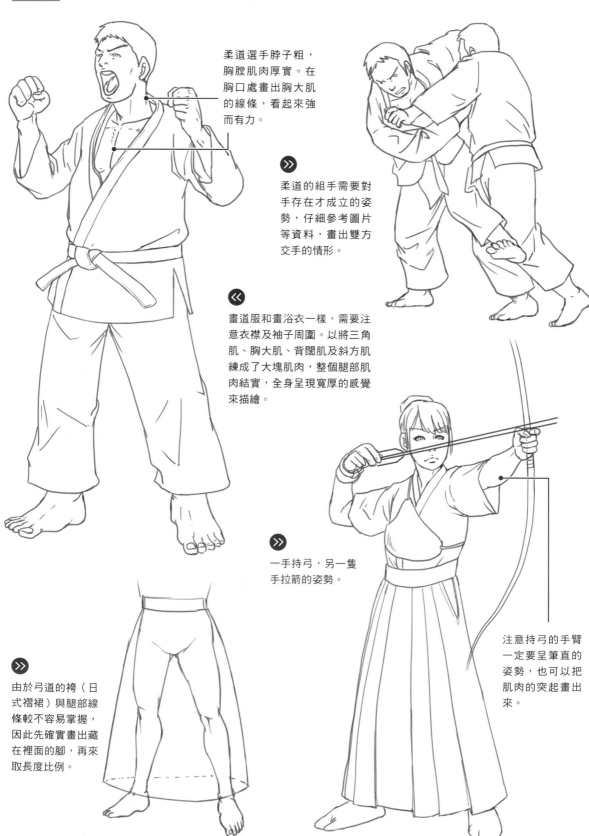

柔道選手脖子粗，胸膛肌肉厚實。在胸口處畫出胸大肌的線條，看起來強而有力。

柔道的組手需要對手存在才成立的姿勢，仔細參考圖片等資料，畫出雙方交手的情形。

畫道服和畫浴衣一樣，需要注意衣襟及袖子周圍。以將三角肌、胸大肌、背闊肌及斜方肌練成了大塊肌肉，整個腿部肌肉結實，全身呈現寬厚的感覺來描繪。

一手持弓，另一隻手拉箭的姿勢。

注意持弓的手臂一定要呈筆直的姿勢，也可以把肌肉的突起畫出來。

由於弓道的袴（日式褶裙）與腿部線條較不容易掌握，因此先確實畫出藏在裡面的腳，再來取長度比例。

軍服 軍服經常出現在遊戲等場景中,試著畫出人物穿戴整齊,英氣凜凜的表情。服裝會隨著軍種不同而有所不同,比方說陸軍海軍軍服式樣不一樣。建議有興趣的人可以深入研究。

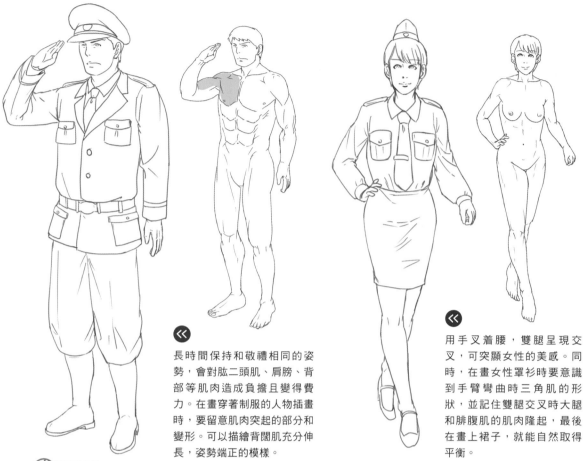

《
長時間保持和敬禮相同的姿勢,會對肱二頭肌、肩膀、背部等肌肉造成負擔且變得費力。在畫穿著制服的人物插畫時,要留意肌肉突起的部分和變形。可以描繪背闊肌充分伸長,姿勢端正的模樣。

《
用手叉著腰,雙腿呈現交叉,可突顯女性的美感。同時,在畫女性罩衫時要意識到手臂彎曲時三角肌的形狀,並記住雙腿交叉時大腿和腓腹肌的肌肉隆起,最後在畫上裙子,就能自然取得平衡。

POINT

軍服會因男女、階級、隸屬單位的不同,而在服裝上有所改變。軍人操練得一身結實肌肉,因此不論男女作畫時都要意識隱藏在軍服底下的肌肉。

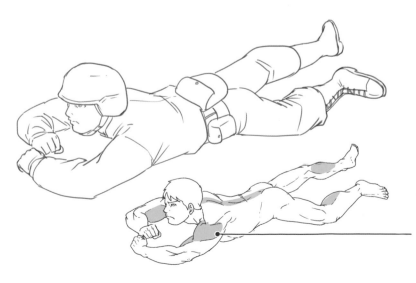

《
陸軍獨特的匍匐前進姿勢。當身體呈現趴姿時,不容易取得全身的平衡。

匍匐前進時,必須用到全身的力量。由於是用手臂力量前進,因此會加重前臂和肩膀的負擔。在畫服裝時,要意識到往前牽拉的三角肌和蓄滿力量的肱二頭肌。此外,由於腰背長時間呈彎曲狀態,會對腰部造成負擔。作畫時要意識從骨盆將雙腳往左右展開並施力,以及滿載力量的腓腹肌。

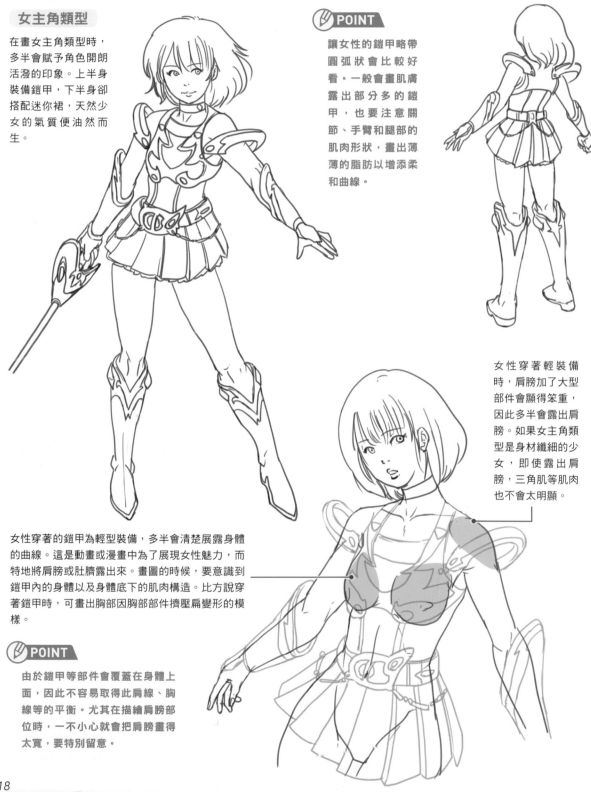

裝備・遊戲角色的扮裝【女性篇】

在此介紹描繪遊戲中登場的裝備、鎧甲時,需要注意基本要點和概念。隨著角色不同,也要改變穿著的服裝、肌肉和脂肪附著的方式,藉以加深印象很重要。

女主角類型

在畫女主角類型時,多半會賦予角色開朗活潑的印象。上半身裝備鎧甲,下半身卻搭配迷你裙,天然少女的氣質便油然而生。

POINT

讓女性的鎧甲略帶圓弧狀會比較好看。一般會畫肌膚露出部分多的鎧甲,也要注意關節、手臂和腿部的肌肉形狀,畫出薄薄的脂肪以增添柔和曲線。

女性穿著輕裝備時,肩膀加了大型部件會顯得笨重,因此多半會露出肩膀。如果女主角類型是身材纖細的少女,即使露出肩膀,三角肌等肌肉也不會太明顯。

女性穿著的鎧甲為輕型裝備,多半會清楚展露身體的曲線。這是動畫或漫畫中為了展現女性魅力,而特地將肩膀或肚臍露出來。畫圖的時候,要意識到鎧甲內的身體以及身體底下的肌肉構造。比方說穿著鎧甲時,可畫出胸部因胸部部件擠壓扁變形的模樣。

POINT

由於鎧甲等部件會覆蓋在身體上面,因此不容易取得此肩線、胸線等的平衡。尤其在描繪肩膀部位時,一不小心就會把肩膀畫得太寬,要特別留意。

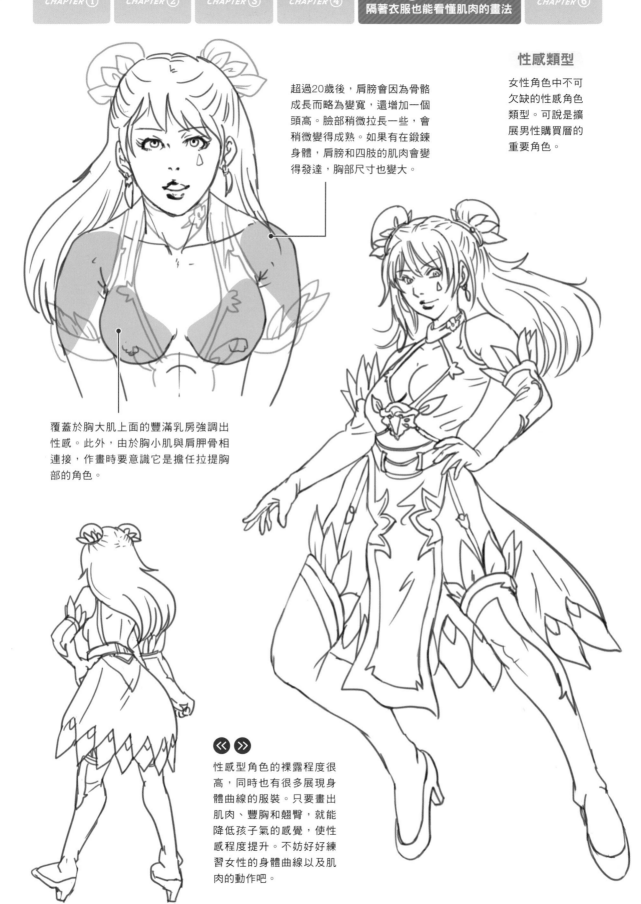

性感類型

女性角色中不可
欠缺的性感角色
類型。可說是擴
展男性購買層的
重要角色。

超過20歲後，肩膀會因為骨骼
成長而略為變寬，還增加一個
頭高。臉部稍微拉長一些，會
稍微變得成熟。如果有在鍛鍊
身體，肩膀和四肢的肌肉會變
得發達，胸部尺寸也變大。

覆蓋於胸大肌上面的豐滿乳房強調出
性感。此外，由於胸小肌與肩胛骨相
連接，作畫時要意識它是擔任拉提胸
部的角色。

《《 》》

性感型角色的裸露程度很
高，同時也有很多展現身
體曲線的服裝。只要畫出
肌肉、豐胸和翹臀，就能
降低孩子氣的感覺，使性
感程度提升。不妨好好練
習女性的身體曲線以及肌
肉的動作吧。

裝備・遊戲角色的扮裝【男性篇】

鎧甲型的裝扮是展現角色個性的重要品項。作畫時，意識鎧甲內側身體可動區域及肌肉大小，試著在上面畫上服裝。

主角類型

男主角多半全身穿著鎧甲。繪畫時意識鎧甲內的身體曲線、上半身，尤其是支撐鎧甲的肌肉。只要確實掌握肌肉的形狀就容易取得平衡，要特別注意。

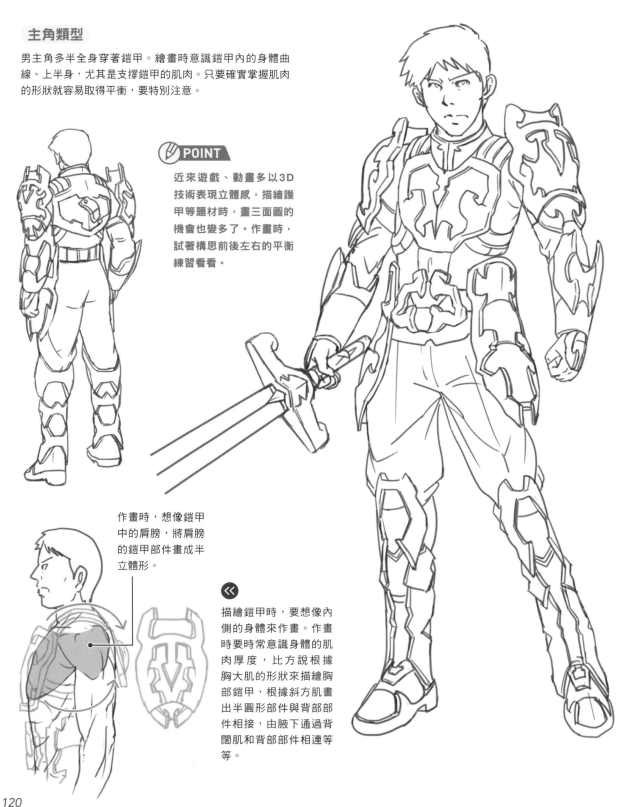

POINT

近來遊戲、動畫多以3D技術表現立體感，描繪護甲等題材時，畫三面圖的機會也變多了。作畫時，試著構思前後左右的平衡練習看看。

作畫時，想像鎧甲中的肩膀，將肩膀的鎧甲部件畫成半立體形。

描繪鎧甲時，要想像內側的身體來作畫。作畫時要時常意識身體的肌肉厚度，比方說根據胸大肌的形狀來描繪胸部鎧甲，根據斜方肌畫出半圓形部件與背部部件相接，由腋下通過背闊肌和背部部件相連等等。

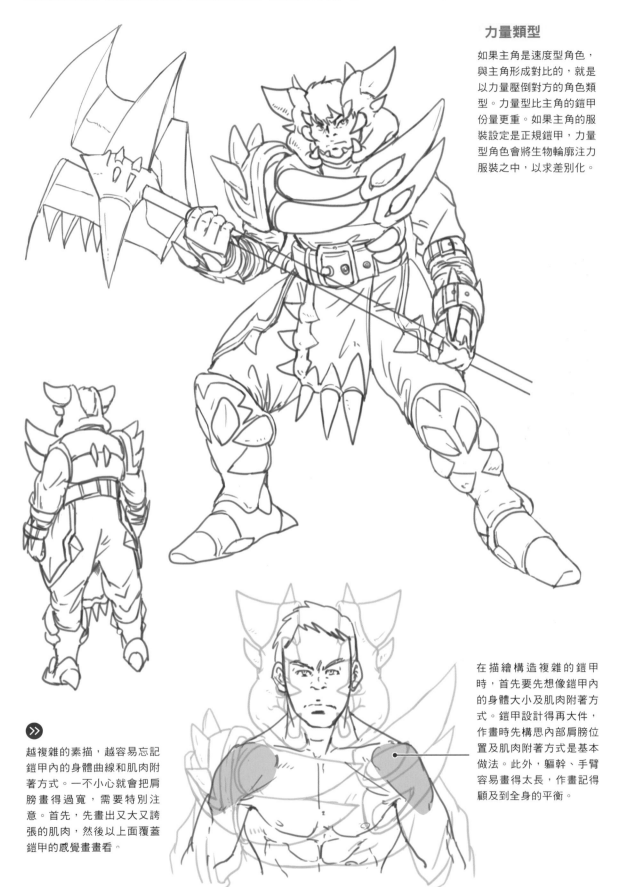

力量類型

如果主角是速度型角色，與主角形成對比的，就是以力量壓倒對方的角色類型。力量型比主角的鎧甲份量更重。如果主角的服裝設定是正規鎧甲，力量型角色會將生物輪廓注力服裝之中，以求差別化。

>>

越複雜的素描，越容易忘記鎧甲內的身體曲線和肌肉附著方式。一不小心就會把肩膀畫得過寬，需要特別注意。首先，先畫出又大又誇張的肌肉，然後以上面覆蓋鎧甲的感覺畫畫看。

在描繪構造複雜的鎧甲時，首先要先想像鎧甲內的身體大小及肌肉附著方式。鎧甲設計得再大件，作畫時先構思內部肩膀位置及肌肉附著方式是基本做法。此外，軀幹、手臂容易畫得太長，作畫記得顧及到全身的平衡。

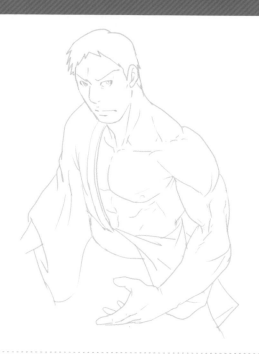

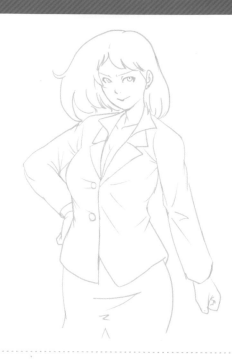

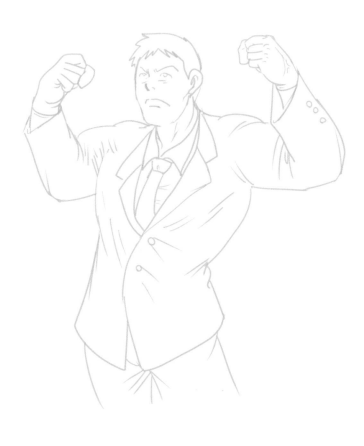

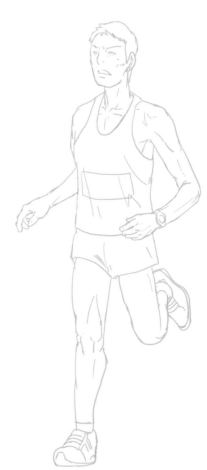

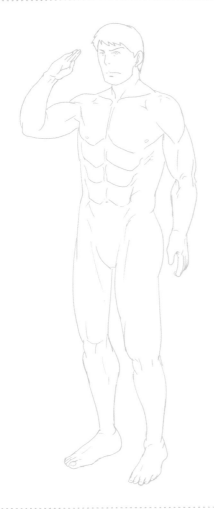

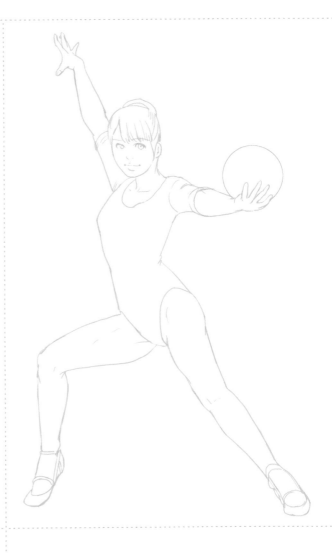

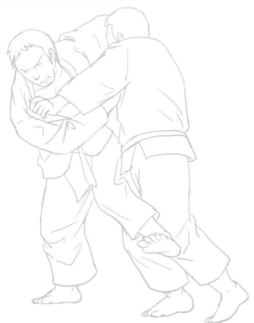

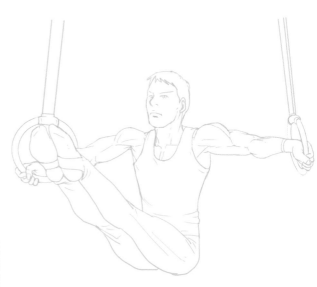

學習受到攻擊的畫法

在格鬥遊戲或動畫動作場景中,被敵人擊中時便會受傷。特技動作中有很多華麗的攻擊,受擊的一方也要確實描繪,否則將會失去臨場感,要特別注意。

▶▶

描寫受到攻擊流血的模樣。從嘴角擦拭流出來的血,也是展現帥氣的場景之一。為了呈現受到攻擊的緊張感,可畫出汗水沿著肌肉隆起流下的模樣,或是在皮膚上的加上傷口等等。順帶一提,過度的流血畫面有時會令人產生不快,需配合作品的感覺來作詮釋。

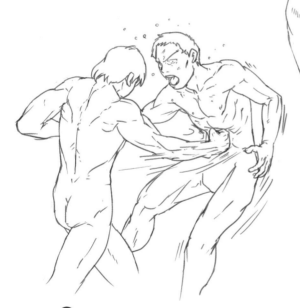

在描繪受到攻擊的場面時,使攻擊集中於一處能製造出躍動感。將攻擊一方手臂及腿部等的肌肉畫出來,可展現力量感。

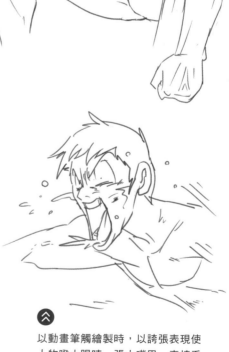

以動畫筆觸繪製時,以誇張表現使人物瞪大眼睛、張大嘴巴,表情看起來好像很痛。畫出汗水四濺的模樣,可營造臨場感。

增添肌肉的
立體感

藉由光線產生的陰影，可以讓人體關節的凹凸部位及肌肉的高低起伏更立體。
讓我們一起學習光線的方向及強弱對比的畫法吧。

利用光線加深肌肉線條的突顯

CHAPTER ⑥
Lesson 01

描繪人物時利用陰影，可使人物顯得更立體。
在此將針對以何種方式加上陰影、什麼狀況會產生陰影作解說，
並且介紹有效使用陰影的方法。

來自左上方的光線

在畫陰影時，首先要先思考光線從哪裡照射過來。太陽的方向或者照明的位置將決定影子的方向。首先試著描繪光源來自左上方的情形。

關於光線的方向

描繪光線和陰影時的重點在於，當意識到反射光時，就能畫出充滿立體感的插畫。從光線射入的另一側反射回來將牆壁照亮的光，稱為反射光。反射光在素描時要刻意地製造。作畫時，試著留意反射光，畫出更有立體感的插畫。

試著思考光線照射的方向。

作畫時若沒考慮到光線的方向，將淪為不自然的插畫。

直接照射的光稱為直接光。

光線反射在地面、牆壁、衣服等，形成弱光照射背光面。

靠母題越近陰影越暗，離得越遠越淡薄。

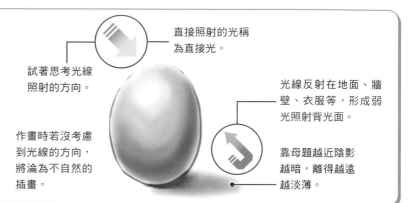

直接光

在光線照不到的地方，加入最黑暗的陰影。意識光照射物體的光線，在背光處反射回來的光線。如此一來，就能透過陰影表現肌肉的隆起或形狀。

意識臉部的立體度，臉的陰影就會投影在下巴下方的脖子處。

反射光

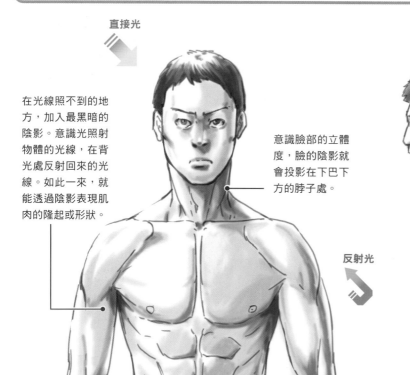

⚡ 藉由加上細緻的影子，能使肌肉隆起變得明顯。從前面看時，會看到鎖骨下方與胸大肌之間的凹陷處、胸大肌鼓起的肌肉陰影、腋下連到背闊肌較暗的陰影等，試著加入這些陰影來強調立體感。

⚡ 從人物側面看時，從肱二頭肌到三頭肌縱向排列的長柱體上加上影子，就能帶出立體感。

來自右上方的光線

只要意識光線的方向，就會知道陰影落在什麼地方。繼來自左上方的光線，接下來試著在作畫時意識來自右上方的光線。

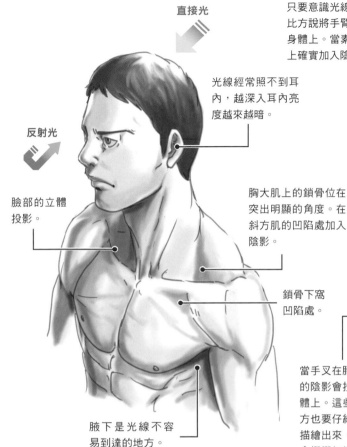

直接光

反射光

只要意識光線打下來的方向，就會知道陰影落在什麼地方。比方說將手臂舉起，手臂的影子會依據光線打下的方向映在身體上。當素描對象為男性時，在手臂、腿部等細部立體面上確實加入陰影，就完成了充滿男子氣概的體格。

直接光

光線經常照不到耳內，越深入耳內亮度越來越暗。

胸大肌上的鎖骨位在突出明顯的角度。在斜方肌的凹陷處加入陰影。

鎖骨下窩凹陷處。

臉部的立體投影。

當手叉在腰上，手的陰影會投影在身體上。這些細部地方也要仔細確認並描繪出來，插畫就會栩栩如生。

腋下是光線不容易到達的地方。

眼、鼻、口、耳等的立體感，是描繪時希望仔細觀察的重點。在描繪更具立體感且真實的插畫時，試著思考五官的立體感及光線的方向。

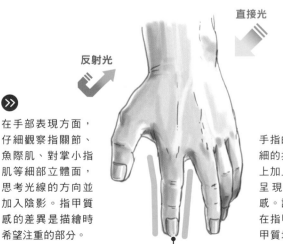

直接光

反射光

在手部表現方面，仔細觀察指關節、魚際肌、對掌小指肌等細部立體面，思考光線的方向並加入陰影。指甲質感的差異是描繪時希望注重的部分。

手指的關節都有細細的指節，在指節上加上陰影，就能呈現手部的立體感。試著把高光打在指甲上，表現指甲質地硬又有光澤的真實質感。

從上方接受光線照射，將斜方肌、肩膀三角肌、胸大肌等照得很清楚，視點越往下移，距離光源越遠，由腹肌周圍到下半身附近的亮度則越來越暗。尤其股間下方佈滿全身的陰影，因此變暗。

在畫站姿插畫時，在地面也加入陰影，可以讓人物看起來站得很穩的感覺。

來自上方的光線・來自下方的光線

在演出各種場景時，有時會意圖性地改變照明的位置。照明位置一經更改，肌肉呈現的感覺也會跟著改變。在此想像光從上下各方向打來的狀況，意識陰影的位置動手畫畫看。

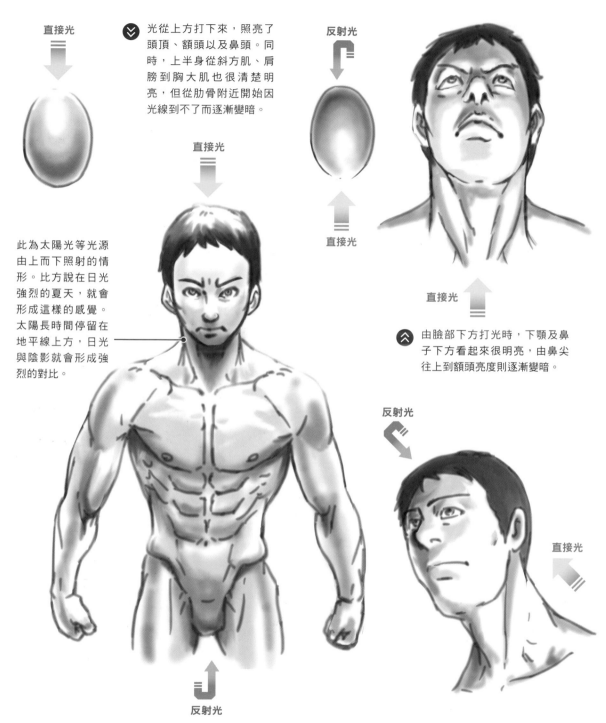

直接光

光從上方打下來，照亮了頭頂、額頭以及鼻頭。同時，上半身從斜方肌、肩膀到胸大肌也很清楚明亮，但從肋骨附近開始因光線到不了而逐漸變暗。

直接光

此為太陽光等光源由上而下照射的情形。比方說在日光強烈的夏天，就會形成這樣的感覺。太陽長時間停留在地平線上方，日光與陰影就會形成強烈的對比。

反射光

直接光

直接光

由臉部下方打光時，下顎及鼻子下方看起來很明亮，由鼻尖往上到額頭亮度則逐漸變暗。

反射光

直接光

反射光

在日光強烈的夏天，當太陽光由上而下照射時，可以突顯出額肌、頸闊肌、斜方肌以及胸大肌等肌肉。光線越強，光和影的對比越強。

此為由下往上打光的情形。眼睛周圍出現陰影，適合在營造恐怖氣氛的演出中使用。

女性的身體與陰影

在描繪一般的女性體型時，畫法上跟男性不同，注意不要把肌肉的隆起畫得太明顯。一旦打太多陰影，會變成骨頭露出來的感覺，注意打造出柔軟圓潤的氛圍。

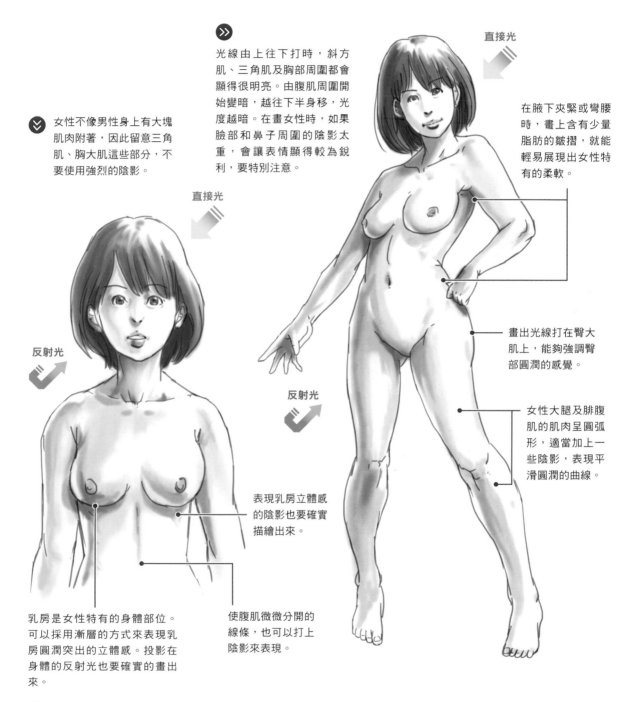

光線由上往下打時，斜方肌、三角肌及胸部周圍都會顯得很明亮。由腹肌周圍開始變暗，越往下半身移，光度越暗。在畫女性時，如果臉部和鼻子周圍的陰影太重，會讓表情顯得較為銳利，要特別注意。

直接光

在腋下夾緊或彎腰時，畫上含有少量脂肪的皺摺，就能輕易展現出女性特有的柔軟。

女性不像男性身上有大塊肌肉附著，因此留意三角肌、胸大肌這些部分，不要使用強烈的陰影。

直接光

反射光

反射光

畫出光線打在臀大肌上，能夠強調臀部圓潤的感覺。

女性大腿及腓腹肌的肌肉呈圓弧形，適當加上一些陰影，表現平滑圓潤的曲線。

表現乳房立體感的陰影也要確實描繪出來。

乳房是女性特有的身體部位。可以採用漸層的方式來表現乳房圓潤突出的立體感。投影在身體的反射光也要確實的畫出來。

使腹肌微微分開的線條，也可以打上陰影來表現。

POINT

在描繪女性時，無論是肌肉的線條、骨骼關節的位置，還是柔和的氛圍都需要加以留意。同時，為了表現胸部隆起的模樣，可以在胸部下方加上用來突顯圓弧曲線的陰影。

不同部位、光和影的關係

陰影的畫法因人而異。這回將以接近本人平常畫圖的作業方式，
按部就班地介紹不同部位的陰影畫法。
在進行鉛筆等素描作業時，不妨參考看看。

手臂陰影的畫法

首先，先畫出大大的手臂，然後從肩膀的三角肌、上臂的肱二
頭肌以及肱三頭肌等每一個部位的肌肉加上陰影，就能給人粗
大、強壯有力的印象。

POINT

加入陰影時，將
手臂想像成圓柱
體，畫起來會比
較容易。

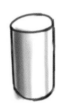

直接光

POINT

可以肌肉是小型球
體的組合體的想法
來加上陰影。想像
手臂上附著了三角
肌、肱二頭肌與肱
三頭肌的球體，並
試著描繪看看。

反射光

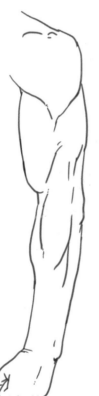

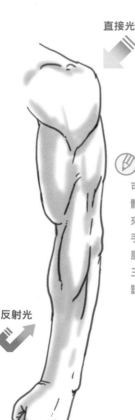

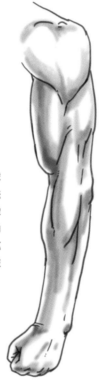

最後，在光線
難以到達的部
分，加上最暗
色的陰影，可
以收緊整個手
臂線條。

在形成收縮肌
的肘橫紋凹陷
處加上陰影。

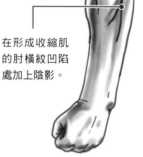

STEP 1
先準備一張畫好手臂
輪廓、關節與肌肉的
線畫。

STEP 2
決定好光照的方向
後，先將整體打上淡
薄的陰影。手臂上細
微的肌肉隆起也要畫
出來。這時也要意識
到反射光的存在。

STEP 3
慢慢地一筆一筆加上
陰影。由於由右側接
受光線的照射，因此
感覺陰影集中在左
側。加入手臂的陰影
時，把手臂想像成圓
柱體會比較好畫。

STEP 4
最後，在光線難以到
達的部分加上最暗色
的陰影就完成了。加
上暗色的陰影後，整
個手臂顯得很緊實。

腿部陰影的畫法

腿部包含大塊的股四頭肌、股二頭肌,以及小腿的腓腹肌等又大又明顯的肌肉。在膝蓋關節處收緊,就能表現起伏有致的肌肉線條。

 POINT

跟手臂的方法一樣,將腿部想像成圓柱體,畫起來就會比較容易。

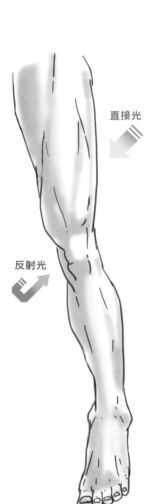

直接光

反射光

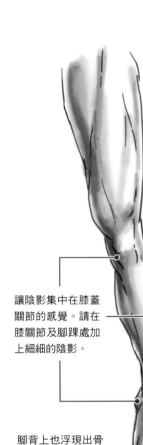

讓陰影集中在膝蓋關節的感覺。請在膝關節及腳踝處加上細細的陰影。

腳背上也浮現出骨頭的陰影。

STEP 1

先掌握腿部輪廓、關節肌肉等,完成線畫。

STEP 2

思考光照的方向後,在整體打上淡薄的陰影。由於畫的是男性的腿部,作畫時要留意肌肉細微的隆起。這時也要意識到反射光的存在。

STEP 3

把陰影集中畫在與光線照射相反的方向。跟畫手臂陰影時一樣,把腿部想像成圓柱體會比較好畫。

STEP 4

最後,在光線難以到達的部分加上濃厚的陰影就完成了。

胸部陰影的畫法

當描繪有胸肌的男性時，胸肌要畫成平坦且微微隆起呈弧形。連同六塊腹肌一起，利用陰影畫出肌肉突起的模樣。

POINT

將軀幹看作幾何圖形時，想像是稍微扁平的橢圓形會比較好畫。

直接光

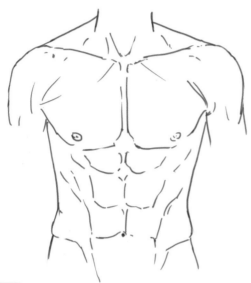

反射光

STEP 1 作畫時意識脖子、肩線以至胸部的肌肉來完成線畫。

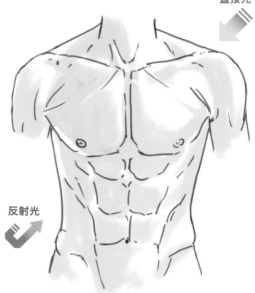

STEP 2 思考光線照射的方向，保留高光部分，然後在整體畫上淡薄的陰影。這時也要意識到反射光的存在。

由於光線從右側打下來，因此陰影集中於左側。

一邊意識胸大肌的肌肉纖維向腋下集中，一邊為畫像打上陰影。

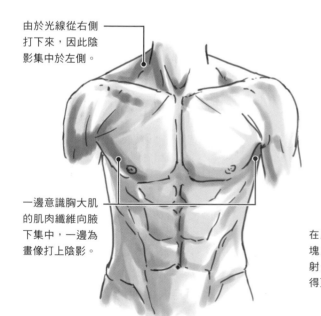

STEP 3 光線照射下的模樣。將陰影集中在背光處。作畫時，要留意骨骼的位置、胸部的立體感。

仔細在鎖骨下凹窩處打上陰影。

在胸大肌等的大塊立體面加入反射光，體格會顯得更陽剛氣息。

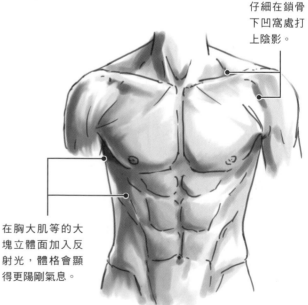

STEP 4 最後，為最暗的部分，如腋下等處，打上陰影就完成了。

背部陰影的畫法

把從頸根部的斜方肌到背中央的大塊背闊肌，其優美的線條畫出來，可讓背部顯得帥氣有型。同時，在背骨上打上陰影，會給人背部線條收緊的印象。

 POINT

背部是肌肉隆起不明顯的部分，但藉由訓練可練成複雜的形狀。作畫時，試著留意頸部等部位。

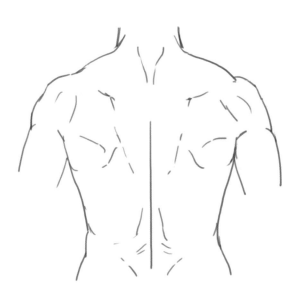

STEP 1　完成一張從肩膀到腰部的背部線畫。這次畫的是肌肉發達的示範，因此清楚畫出斜方肌、背闊肌的肌肉隆起。

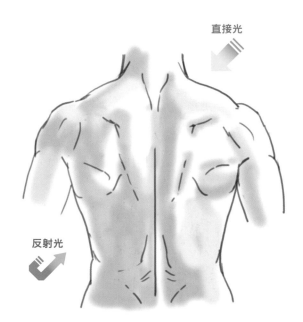

直接光

反射光

STEP 2　決定好整體受光的方向後，保留高光部分，然後在整體畫上淡薄的陰影。這時心中先有反射光的概念。

肌力訓練可使斜方肌變得壯碩。在碩大斜方肌的立體面及背闊肌的形狀上打上陰影。

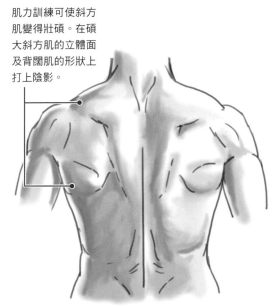

STEP 3　一邊思考光的方向，一邊讓陰影集中在背光處。由於肌肉隆起的形態很複雜，可一邊參考資料一邊作練習。

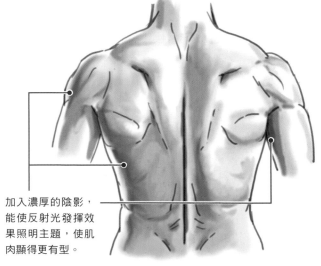

加入濃厚的陰影，能使反射光發揮效果照明主題，使肌肉顯得更有型。

STEP 4　最後，在光線難以到達的部分，如腋下等處，打上較暗的陰影就完成了。

臉部陰影的畫法

畫出仔細捕捉眼、鼻、口等立體輪廓的臉部。鼻子的形狀有點複雜,試著將打上陰影的鼻子畫出來。

男性

STEP 1 首先,先決定好臉部的表情,一邊留意角度一邊完成線畫。同時把眼睛的立體感與鼻孔確實畫出來。

直接光 直接光

反射光

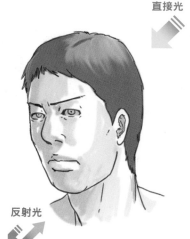

反射光

在立體的鼻子上打上陰影。

STEP 2 一邊思考光線照射的方向後,一邊在整體畫上淡薄的陰影和頭髮。仔細確認眼、鼻、口等立體面。只要意識到鼻子的立體感,反射光會在背光面形成陰影。

描繪出眼睛的立體感時,要一邊意識到眼輪匝肌,一邊在兩邊的下眼瞼打上陰影。

沿著頰肌打上陰影,可以提升男性有稜有角的臉部印象。

由髮際線順著髮流往下,畫出頭髮的質感。讓頭髮的陰影在上方時明亮,越往下越暗淡,完成後看起來更立體。

 POINT

光由上往下打時,在右側畫出高光。

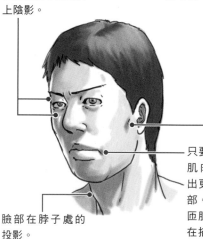

只要臉上畫出細微的肌肉陰影,就能畫出更立體且寫實的臉部。意識到嘴角口輪匝肌的立體表現,是在描繪寫實人物時不可欠缺的要素。

臉部在脖子處的投影。

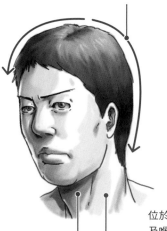

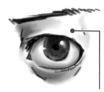

由右邊打光時,要沿著眼輪匝肌在右側畫出高光部分。

位於脖子附近的胸鎖乳突肌及喉結,是作為男性頸部特徵不可欠缺的部位。將這些部位確實畫出來。

STEP 3 打上比STEP2稍微暗色的陰影。在眉間處打上較濃的陰影,確實畫出嘴唇的立體感。一旦在眼睛下眼瞼等處打上陰影,就能增加立體感。臉部在下巴下的脖子處映出陰影。

STEP 4 最後,在眼睛及頭髮處塗上暗色就完成了。描繪眼睛這部分需要特別用心。仔細塗上凸透鏡形狀的黑眼球。作畫時,要留意高光打下去的方向,並且意識到表情肌的形狀。

女性

由於女性肌肉的隆起不明顯，因此畫上細微的肌肉陰影即可。輪廓深的部分會形成陰影，如眼睛周圍的眼輪匝肌、鼻子突出的部分等等。

直接光

反射光

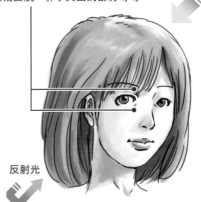

STEP 1 首先，先完成線畫。這次仔細地將鼻孔、嘴唇的立體感畫出來。

STEP 2 整體塗上淡薄的陰影及頭髮。與畫男性時相比，將女性臉上的陰影畫得比較淡，可顯現出柔和感。

STEP 3 在光線不容易到達的地方，仔細畫上暗影和眼睛，臉部就完成了。畫出嘴唇的光澤感，可展現女性特質。

POINT

在描繪女性時，女性臉部的骨頭、肌肉隆起較男性少。注意不要打上過多陰影，並且營造出柔和的氣氛。此外，年輕人也有法令紋，但畫得太深很容易顯老。

- -

老人

老人的臉由於經過歲月的洗禮，整個肌肉不抵重力而下垂。眼周的眼輪匝肌老化，眼瞼鬆弛下垂。

直接光

反射光

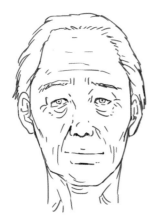

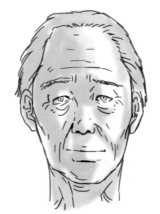

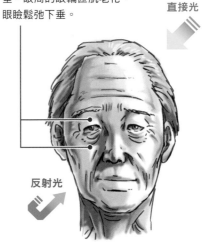

STEP 1 皺紋及皮膚鬆弛是老年人皮膚明顯的特徵。仔細地將這些特徵畫出，完成線畫。

STEP 2 一邊思考光的方向，一邊整體畫上陰影。同時，仔細地畫出皺紋的陰影。

STEP 3 最後在法令紋等部分打上濃影就完成了。畫出輪廓加深，肌肉下垂的模樣。

POINT

由於老人的皮膚很多皺紋，細緻地畫出這些陰影很重要。仔細捕捉額頭的皺紋、法令紋、頸紋等，並將這些紋路都畫出來吧。

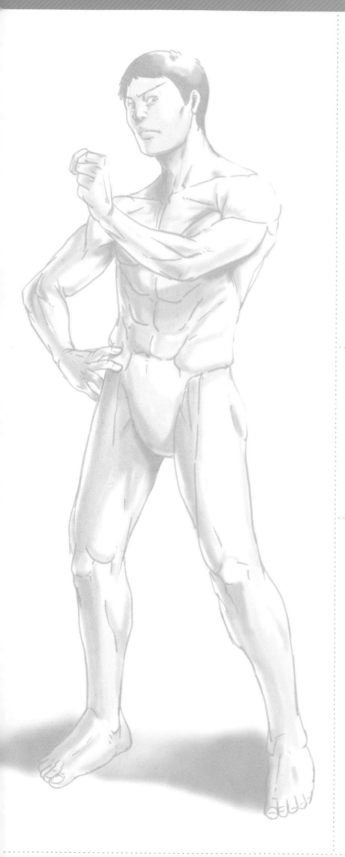

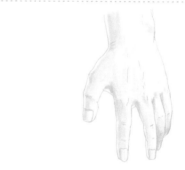

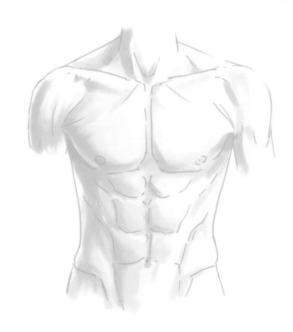

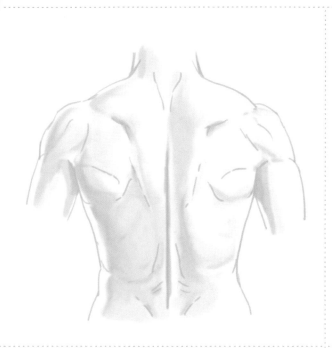

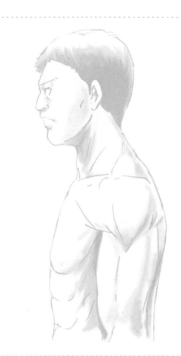

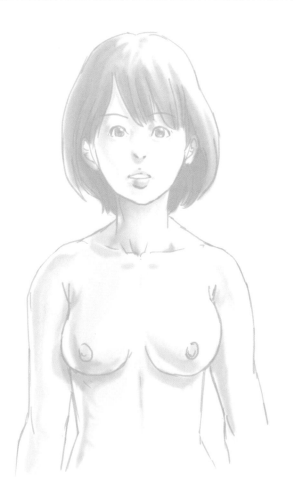

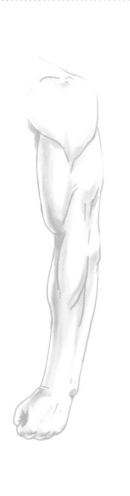

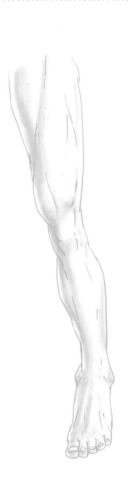

超級肌肉的誇張化表現

在描繪遊戲或動畫中登場的怪物時，需要誇張特化的骨骼、肌肉及立體感，以帶來衝擊感。同時，讓角色的肌肉形狀或是附著方式與人體相同，就能巧妙地表現出人類與怪物融合在一起的模樣。

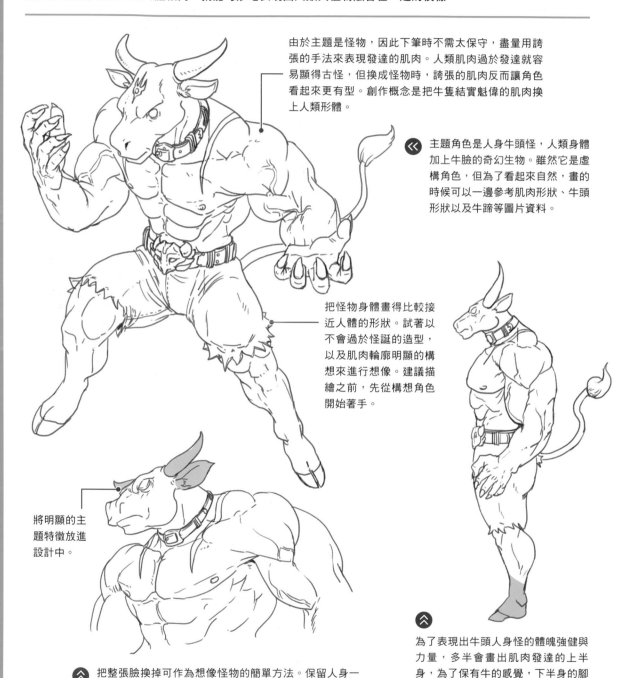

由於主題是怪物，因此下筆時不需太保守，盡量用誇張的手法來表現發達的肌肉。人類肌肉過於發達就容易顯得古怪，但換成怪物時，誇張的肌肉反而讓角色看起來更有型。創作概念是把牛隻結實魁偉的肌肉換上人類形體。

《 主題角色是人身牛頭怪，人類身體加上牛臉的奇幻生物。雖然它是虛構角色，但為了看起來自然，畫的時候可以一邊參考肌肉形狀、牛頭形狀以及牛蹄等圖片資料。

把怪物身體畫得比較接近人體的形狀。試著以不會過於怪誕的造型，以及肌肉輪廓明顯的構想來進行想像。建議描繪之前，先從構想角色開始著手。

將明顯的主題特徵放進設計中。

∧ 把整張臉換掉可作為想像怪物的簡單方法。保留人身一樣的形體只對臉部做改變，就能塑造出完全不同的印象。要使主題明顯，只需在臉部畫出牛的特徵。

∧ 為了表現出牛頭人身怪的體魄強健與力量，多半會畫出肌肉發達的上半身，為了保有牛的感覺，下半身的腳會畫成牛蹄。把上半身畫得魁梧，末端的腳精瘦，就能設計出力量與速度兼併的角色。

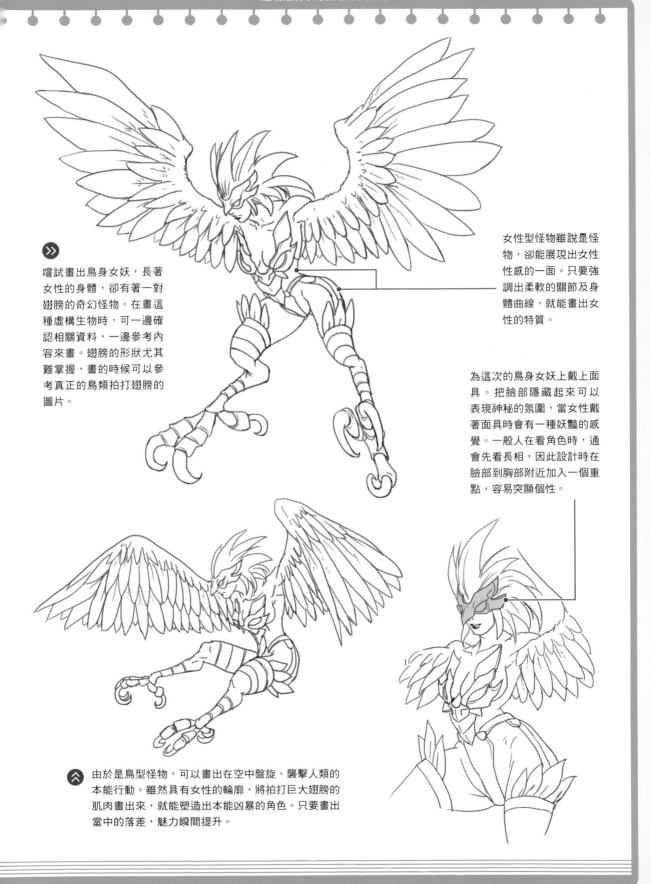

嘗試畫出鳥身女妖，長著女性的身體，卻有著一對翅膀的奇幻怪物。在畫這種虛構生物時，可一邊確認相關資料，一邊參考內容來畫。翅膀的形狀尤其難掌握，畫的時候可以參考真正的鳥類拍打翅膀的圖片。

女性型怪物雖說是怪物，卻能展現出女性性感的一面。只要強調出柔軟的關節及身體曲線，就能畫出女性的特質。

為這次的鳥身女妖上戴上面具。把臉部隱藏起來可以表現神秘的氛圍，當女性戴著面具時會有一種妖豔的感覺。一般人在看角色時，通會先看長相，因此設計時在臉部到胸部附近加入一個重點，容易突顯個性。

由於是鳥型怪物，可以畫出在空中盤旋、襲擊人類的本能行動。雖然具有女性的輪廓，將拍打巨大翅膀的肌肉畫出來，就能塑造出本能凶暴的角色。只要畫出當中的落差，魅力瞬間提升。

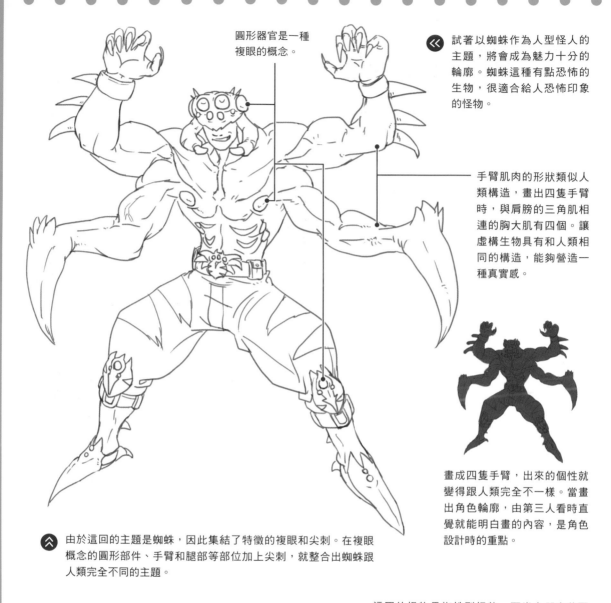

圓形器官是一種
複眼的概念。

試著以蜘蛛作為人型怪人的
主題，將會成為魅力十分的
輪廓。蜘蛛這種有點恐怖的
生物，很適合給人恐怖印象
的怪物。

手臂肌肉的形狀類似人
類構造，畫出四隻手臂
時，與肩膀的三角肌相
連的胸大肌有四個。讓
虛構生物具有和人類相
同的構造，能夠營造一
種真實感。

畫成四隻手臂，出來的個性就
變得跟人類完全不一樣。當畫
出角色輪廓，由第三人看時直
覺就能明白畫的內容，是角色
設計時的重點。

由於這回的主題是蜘蛛，因此集結了特徵的複眼和尖刺。在複眼
概念的圓形部件、手臂和腿部等部位加上尖刺，就整合出蜘蛛跟
人類完全不同的主題。

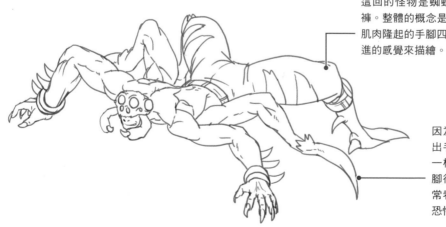

這回的怪物是蜘蛛型怪物，下半身卻穿著軍
褲。整體的概念是呈現六隻腳壓低姿勢，用有
肌肉隆起的手腳四處爬行，全身以軍人匍匐前
進的感覺來描繪。

因為主題是蜘蛛，所以試著畫
出手腳貼著地面爬行，像蜘蛛
一樣動作敏捷的感覺。特地讓
腳往反方向彎曲，就會構成平
常看不慣的輪廓，更能表現出
恐怖感。

這回的主題是科學怪人，為了增加上半身的厚重感（壓迫感），在肩上裝了器械。同時，為了有足夠力量承載重物，讓肩膀、手臂及腿這些部位具有壯碩結實的肌肉，展現孔武有力的外表。

科學怪人身上插了無數的巨大螺絲釘，最初是為了讓身體承受高壓電而打造。同時，還加入自行發電的設定。由這兩個設定構成整個形象。

巨大化的肌肉強調出驚人的力量，肌肉形狀和構造基本上與人類沒有太大的分別。仔細捕捉並畫出人體形狀，便能增加真實感。

科學怪人是由屍體的殘骸組合而成，因此身上留有接縫。而這些接縫並非一般接縫，是金屬板的材質。這次的角色設計結合了科學怪人在被創造時，採用了強力電壓的設定，以及這回的電流概念。

⚠ 以經典怪物科學怪人作為主題。作畫時，試著融入力量型角色。

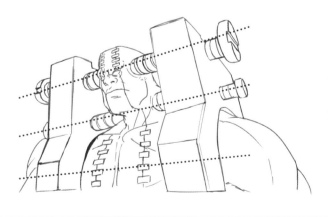

» 想要使體型碩大的角色突顯其巨大感和立體感，以仰角畫出角色視線朝下的模樣，就能營造迫力。留意這裡不要以平面的方式來畫。

⚠ 當我們在構想遊戲等角色時，一定要畫出三面圖。近來的遊戲會以3D技術來製作，因此必須準備各種的角度設定。不妨練習從各種角度描繪角色吧。

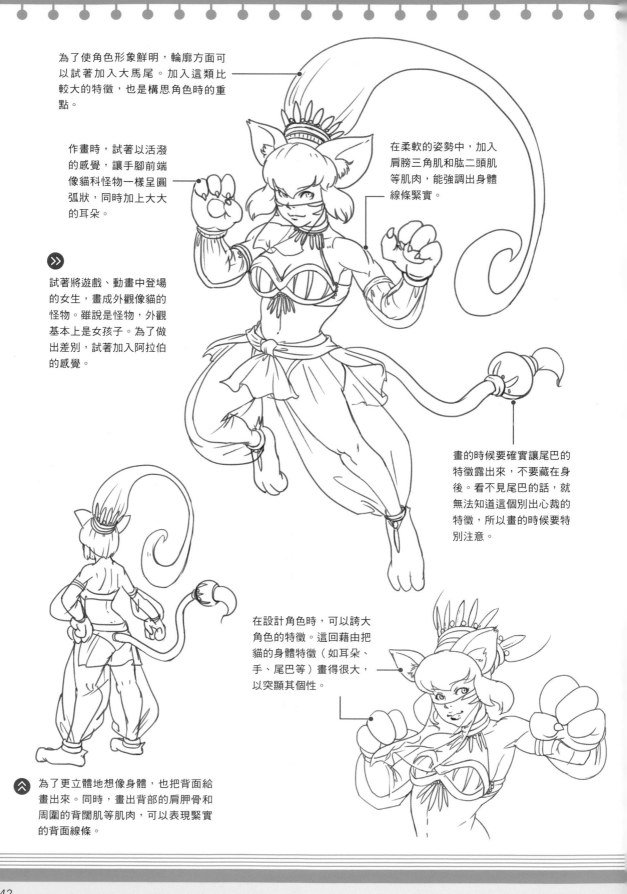

為了使角色形象鮮明，輪廓方面可以試著加入大馬尾。加入這類比較大的特徵，也是構思角色時的重點。

作畫時，試著以活潑的感覺，讓手腳前端像貓科怪物一樣呈圓弧狀，同時加上大大的耳朵。

▶▶
試著將遊戲、動畫中登場的女生，畫成外觀像貓的怪物。雖說是怪物，外觀基本上是女孩子。為了做出差別，試著加入阿拉伯的感覺。

在柔軟的姿勢中，加入肩膀三角肌和肱二頭肌等肌肉，能強調出身體線條緊實。

畫的時候要確實讓尾巴的特徵露出來，不要藏在身後。看不見尾巴的話，就無法知道這個別出心裁的特徵，所以畫的時候要特別注意。

在設計角色時，可以誇大角色的特徵。這回藉由把貓的身體特徵（如耳朵、手、尾巴等）畫得很大，以突顯其個性。

為了更立體地想像身體，也把背面給畫出來。同時，畫出背部的肩胛骨和周圍的背闊肌等肌肉，可以表現緊實的背面線條。

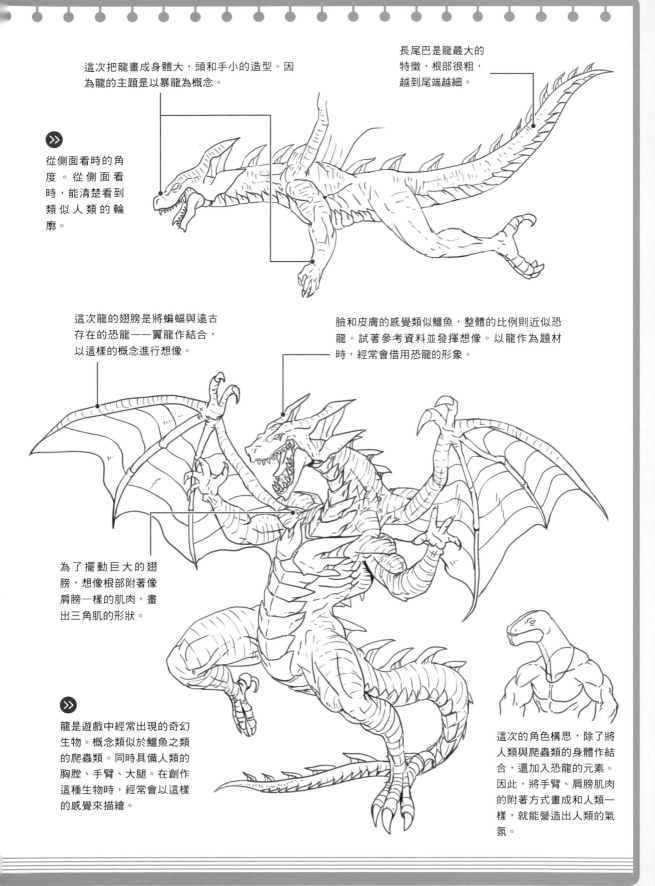

長尾巴是龍最大的特徵,根部很粗,越到尾端越細。

這次把龍畫成身體大,頭和手小的造型。因為龍的主題是以暴龍為概念。

從側面看時的角度。從側面看時,能清楚看到類似人類的輪廓。

這次龍的翅膀是將蝙蝠與遠古存在的恐龍——翼龍作結合,以這樣的概念進行想像。

臉和皮膚的感覺類似鱷魚,整體的比例則近似恐龍。試著參考資料並發揮想像。以龍作為題材時,經常會借用恐龍的形象。

為了擺動巨大的翅膀,想像根部附著像肩膀一樣的肌肉,畫出三角肌的形狀。

龍是遊戲中經常出現的奇幻生物。概念類似於鱷魚之類的爬蟲類。同時具備人類的胸腔、手臂、大腿。在創作這種生物時,經常會以這樣的感覺來描繪。

這次的角色構思,除了將人類與爬蟲類的身體作結合,還加入恐龍的元素。因此,將手臂、肩膀肌肉的附著方式畫成和人類一樣,就能營造出人類的氣氛。

 作者介紹
賴兼 和男

參與卡普空股份有限公司《快打旋風II》（Street Fighter II）系列、Pocket FIGHTER等製作的兼職繪師之一。參與過的作品有：《星獸戰隊銀河人》怪獸設計、GameCube版《星際戰士》機械設計、《超機械生命體變形金剛微型傳說》包裝設計、CG動畫《呢間學校有古怪（日文原名為ミッドナイトホラースクール）》分鏡圖、大型電玩遊戲《聖騎士之戰（Guilty Gear）動作》背景設計、大型電玩遊戲《戰國BASARA X（Cross）》背景設計、大型電玩遊戲《如龍系列》為分鏡圖上色、超級戰隊《Dice-O》卡片插畫、假面超人《ガンバライド》卡片插畫、社交網路遊戲《假面超人OOO》卡片插畫、以及眾多作品的卡片插畫。同時在東京交流藝術專門學校（TCA，Tokyo Communication Art）擔任插畫指導。

TITLE

繪師這樣畫肌肉　角色魅力UP！

STAFF		ORIGINAL JAPANESE EDITION STAFF	
出版	瑞昇文化事業股份有限公司	編集人	吉田 寬
作者	賴兼 和男	編集担当	平山 勇介
譯者	劉蕙瑜	発行人	北原 浩

總編輯	郭湘齡
責任編輯	莊薇熙
文字編輯	黃美玉　黃思婷
美術編輯	陳靜治
排版	執筆者設計工作室
製版	明宏彩色照相製版有限公司
印刷	桂林彩色印刷股份有限公司

法律顧問	經兆國際法律事務所　黃沛聲律師

戶名	瑞昇文化事業股份有限公司
劃撥帳號	19598343
地址	新北市中和區景平路464巷2弄1-4號
電話	(02)2945-3191
傳真	(02)2945-3190
網址	www.rising-books.com.tw
Mail	resing@ms34.hinet.net

初版日期	2017年6月
定價	350元

國家圖書館出版品預行編目資料

繪師這樣畫肌肉　角色魅力UP!/
賴兼和男作；劉蕙瑜譯. -- 初版.
-- 新北市：瑞昇文化, 2017.06
144　面；18.2 X 25.7　公分
ISBN 978-986-401-176-6(平裝)

1.素描 2.繪畫技法

947.16　　　　　　　　106007071